U0010441

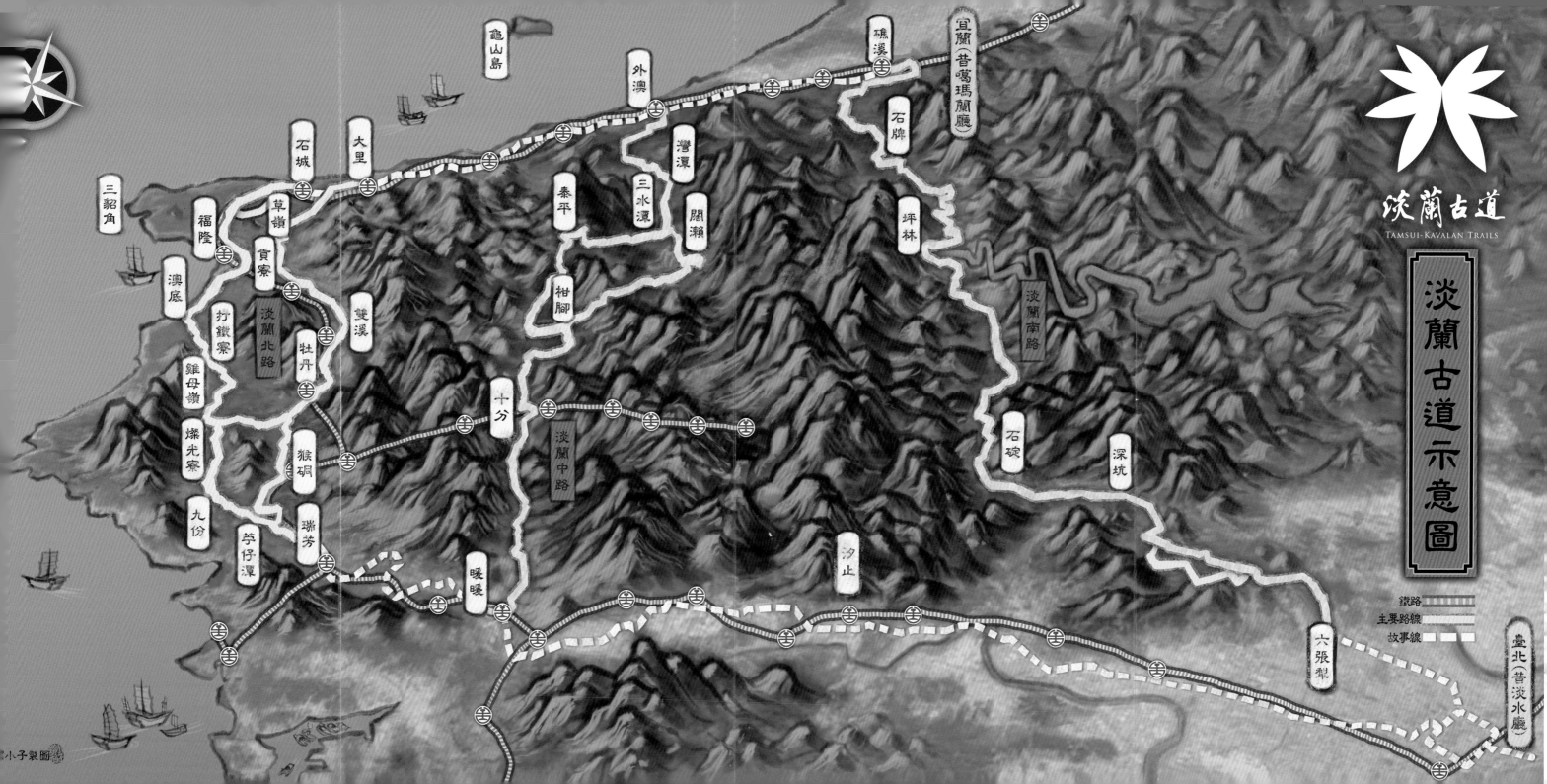

淡蘭古道 北路

TAMSUI-KAVALAN TRAILS

壯遊的第一堂課
——淡蘭北路古道

劉克襄

我是多麼幸運的旅人。三十多年前，竟然有機緣在這條著名古道的路段，進行了多次漫遊。

當時，不只跟喜愛賞鳥的友朋長期結伴，完成諸多自然觀察活動。偶爾，還跟不同地方的文史工作者組隊，實踐了好幾處舊路的探勘。

我為何有此機緣，原因無他，當時都是衝著「淡蘭古道」這個響亮的名稱前往。如是懷抱著浪漫的欽慕情懷，時而展讀歷史人物走過的事蹟。諸多在地稗官野史和傳奇，還有古蹟文化元素，加上北海岸溼地森林、農家田園和鐵道山徑之間的緊密連結，讓我年輕迄今的旅次，充滿各種精彩的回憶。

日後從這裡蒐集的各種文獻和器物，也猶若居家最珍貴的藏寶盒。閒暇時打開賞玩，這一區域的各種資訊圖表，成為我最常觀看沉思的。攤開相關地圖尤甚，裡面彷彿深藏著各種隱喻和暗示，等待有心人的解碼。

更大的感懷，或許是回顧當時踏訪的紀錄，簡直像在檢視年輕時的養成。無庸置疑，這裡是自己野外生活非常重要的見學場域，也是摸索壯遊的最初平臺。緣於這個情感的羈絆，看到本書帶著各種博物學知識，系統性的爬梳和整理，並且添加可以實踐的新觀點時，我好像看到一間自己求學過的百年校園，如今又重新整修。

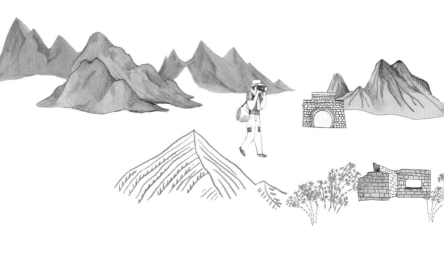

然而，它若是改建成新穎的大樓，整闢出不一樣的教學環境，恐怕會把過去的氛圍破壞。反之，如果繼續保存原樣，強調自然教育和生態旅遊的旨趣，再結合新的環保思維和趨勢，才可能有機地衍生出不同的指南樣態。本書的書寫內涵，正是朝著這一個方向精心完成。

每個區域活絡的連接，展現煥然一新的旅遊內涵。

在翻讀時，我因而清楚地找到幾個有趣的特殊要點，提供大家參考，希望激發各種後續的靈感。

第一、強調現場踩線。全書明顯經過大規模調查，並非走馬看花的報導，或者節錄網路和一般書籍的資訊。諸多細節皆可看出，作者群花了不少時間在山野去來，而且挖掘過去未提及的第一手事跡，促發我們擴展未來旅遊的想像地圖。

第二、作者群堅強。針對一條古道，以歷史生態旅遊為主題，容易淪於常態的觀光規劃。書寫者本身或擁有豐富的淺山知識，或專精於動植物調查，更有步道專家修復路段的信念，兼具帶團旅遊活動的嫻熟經驗。這個團隊的組合，拉出歷史縱深和生活風物的視野，充分地活化了舊路的特色。

第三、飽含生態環境意識。作者群試著以里山美學和山林保育為基礎，提供一個友善環境、觀看古道歷史的人文情懷。他們不只積極

7

添加田野調查資訊，豐富了自然環境的物種元素。未來還要積累在此傳統的農林經驗，以一條路的文化保護，延伸更多友善土地的訊號。

第四、全書的架構章節完整。考量一般讀者的疏離和陌生，盡量深入淺出，以圖文並茂吸引更多讀者的認同。但也不全然以休閒娛樂為旨意，書寫迎合、討好的文字，而是每個章節相互呼應，突顯緩慢旅遊的飽實情境。

最後展現手作步道的精神，更是一枚清楚指向的定針。透過此一守護環境的新觀點，定義古道的未來內涵。更進一步，從書本裡，我們欣喜地看到，相關公部門對此舊路有了清楚的宣示。他們揚棄過往觀光模式的宣導，或者試圖由此取得快速續效。轉而逐步地推廣相關旅遊活動，努力帶動地方產業。翻完這本書同時，我的心境早又神回那兒，巴不得快點出發，再以新知觀摩這門年輕時的課程。

當然，更重要的是這本書的預示。北路之後，日後還有中路和南路，甚至其他郊野的路線。希望這個人文精神和生態信念，從臺灣頭開始，我們跟古道有了新的起步。公部門也會堅定銜續，穩健的一路前行。

8

走・讀・淡蘭

臺灣千里步道協會副執行長　徐銘謙

走回淡蘭古道

Ilha Formosa！據說是十六世紀葡萄牙水手看見臺灣北部的蔥鬱山林，奔放而出的讚嘆！在歷史推移的軌跡中，平埔族、原住民、荷蘭人、西班牙人乃至日本人與漢人，都曾以不同語言的「家」稱呼這美麗之島。

在位居雪山山脈之末，丘陵遍布的北臺灣，以山為家的人們狩獵採集、民間拓墾、商旅貿易、通婚與征戰，建起一個個聚落、踏出一條條小徑。爾後，政府以之關建為「官道」，作為郵遞、軍旅與物資輸送的管道，而當政權更替的混亂時局，這些道路也成為「統治」與「反抗」勢力流動、角力的場所。橫跨數百年，往來於臺北盆地及噶瑪蘭平原間的綿密路網，承載屬於北臺灣共同的土地記憶，構成了今日我們稱之為「淡蘭百年山徑群」的廣義古道系統。

現在一般所知的淡蘭古道，主要僅指今日仍保存步道樣態的金字碑、草嶺、隆嶺古道，這三段皆屬淡蘭官道的一部分。然而，從前山通往後山的通路，有史料記載可追溯至一七二三年因清廷平亂擴編而設立淡水廳開始發展。在此之前，路徑即為原住民為聯絡各部落或狩獵踩踏而成路徑，其功能逐漸演變成軍士平亂征戰、巡查、海防的通道，路徑因官方巡守而安全，民間墾拓、運輸物資、採樟製腦、種茶

焙製、商旅買賣、外國探險家傳教等，宜蘭設治後從淡水廳到噶瑪蘭廳的正道、便道等闢建，都使得淡蘭古道並非單一路線的概念，因而以「淡蘭百年山徑群」稱之，在意義上更加完整。

淡蘭山徑穿山入海，經過北臺灣四大地形：基隆火山群、臺北盆地、雙溪丘陵、蘭陽平原，可感受不同的地質特性。利用基隆河、北勢溪、雙溪、景美溪、雙溪河等水系，水陸阡陌成交通，形成亞熱帶雨林的生境物候，保存多樣性的物種，特別是恐龍時代孑遺的蕨類。對旅人來說，沿著路線走，將可體驗越嶺雪山山脈，串連起臺灣海峽與太平洋，還可遠眺東海、基隆嶼及龜山島。豐富的景觀視覺變化，地理地質與生態人文的演變，讓人悠遊其間恍若走讀浩瀚的天書。

然而路網是動態的且綿密廣布，既要能兼顧過往歷史考據，同時也要擇定適宜現代健行的主要路線做為推廣，就勢必有所取捨。尤其許多原有的古道路段已經鋪成產業道路、公路，又或已經湮沒崩塌還給自然，則勢必要尋找替代山徑，同時也要考量大眾運輸接駁與補給的健行需求。因此，在經過歷史文獻蒐集、百年歷史地圖套疊、學者專家與地方者老訪談反覆推敲之後，還需參考既有登山者路線，並實地砍路踏查比對、尋找遺構與傳統工法，再與沿線社區討論修正。我們特別訂定定線的八項原則，做為路線選擇的基礎：

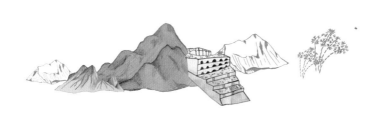

1. 具歷史意義，且文獻支持度高，具有代表性的路線。

2. 連結重要景觀與文化資源。

3. 考量遊憩系統，鄰近觀光資源且安全可行的遊程安排路線。

4. 與其他路線的串連性高。

5. 優先選擇交通易達之路線端點。

6. 自然度高、古道保存度高之路線。

7. 避開災害敏感區域。

8. 路況尚佳，不具危險性，且不需花高成本整建之路線。

目前依古道演變與功能特質，概分為具有官方性質的「北路」、主要為民間拓墾的「中路」以及茶販商業貿易的「南路」。

除了這三條主線外，尚有繞海古道、北宜古道、坪雙旅道、文山西線乃至經過鹹菜甕，以及聚落銜接上主要路線的路徑，則留待未來逐步探尋與再現。

入列‧國際長距離步道

長距離步道一般具有幾種特徵：長度至少超過五十公里、全程走完必然要在路途中過夜、步道有獨特可供辨識的標記系統、由志工參與維護。通常只要距離夠長，就會伴隨著「全程行者」的夢想，以及相應所需的沿途食宿補給指南、地圖手冊、認證護照、各式紀念品等，吸引創紀錄的挑戰者前仆後繼。世界各地的健行社群，都有不斷「向世界連結、向自我挑戰」的傾向，因而出現長距離步道的串聯與倡議，有時甚至跨越州界、國界。

有的是一條線型，例如美國國家步道系統中知名的「阿帕拉契山徑」（Appalachian Trails，三四〇〇公里）、「太平洋山徑」（Pacific Crest Trails，四二六五公里）、香港的「麥理浩徑」（一百公里）、「衛奕信徑」（七十八公里）。

有的是一個環圈，如韓國濟州島的「偶來步道」（Jeju Olle Trail，四二三公里），延續當地傳統「從家門口通往大馬路的小路」的精神；有的依循朝拜的苦行傳統，例如西班牙的「聖雅各朝聖之路」（Camino de Santiago，八百公里）、日本的「四國遍路」（一千兩百公里）、「熊野古道」（三百公里）。

有的刻意穿越、連結整個國境以建立國家記憶與土地的共同感，如「以色列國家步道」（Israel National Trail，一千公里）、紐西蘭的「堤雅路亞步道」（Te Araroa Trail，三千公里）。

有的超越人為國界疆域，延續歐洲各國牧羊人的歷史與悠久的健行傳統，在歐洲共同體邁向整合的過程中，跨國的步道系統象徵著和平、友誼與合作，包括「大步道」系統（Grande Randonnée，十八萬公里），以及十二條泛長距離步道（E-paths，European long distance paths，六萬公里）。

有的串連起境內美麗風光與文化景觀，如從北卡羅來納州最高峰連結到萊特兄弟試飛的海岸溼地的「從山到海步道」（Mountain to Sea Trail，一千六百公里）、從太平洋到大西洋的「從海到海步道」（American Discovery Trail，一〇九四四公里），以及剛完成世界最長的「穿越加拿大步道」（Trans Canada Trail，二萬四千公里）。

長距離步道是經由人為意志的找路、選路、連結而成，通常往往同時結合已經逝去的人群的足跡，以及現代健行者的需求與觀點，隨著地景的變遷與交通的發展，路也不斷浮動、改變。

具有「文化路徑」（Cultural Routes）概念基礎的長距離步道，源自於一九九四年聯合國教科文組織（UNESCO）從西班牙朝聖之路得到的靈感，即「見證某一國家或地區在歷史上的每一重要時刻，人類互動及在貨物、思想、知識及價值觀上，多面、持續、交互的交流影響。進而透過有形或無形的文化資產，反映當時多種文化交匯的情形」。而後獲得指定，還包括橫越大洋的「大航海之路」（Sea Routes）。

臺灣，這個在大航海時代浮上世界歷史舞臺的島嶼，葡萄牙人稱之為「福爾摩沙」（Formosa），西班牙人在一六二六年來到北臺灣。西班牙人走過、茶葉貿易運輸要道的淡蘭百年山徑，也成為昔日「大航海」的重要節點、現今世界文化路徑的一環。

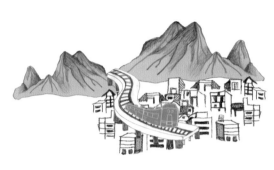

找路・再現

當你走上原住民的遷徙之路、荷蘭人的採金之路、伊能嘉矩的博物之路、馬偕的傳教之路、迎媽祖的民俗信仰之路，才能感受各種時代的波瀾壯闊；我們也在徒步中持續創造新的歷史，讓古道與記憶留存下來。

世界文化遺產的維護，強調須保有「真實性」、「整體性」，才能於親臨現場時觸發「歷史的聯想」。二〇一六年臺灣千里步道協會發起、邀集北北基宜跨縣市共同合作的「重現淡蘭百年山徑計畫」，以傳統工法、手作步道方式復舊，建立步道定線、分級與識別系統、山村生態旅遊輔導等，逐步落實淡蘭百年山徑長距離步道系統。在公私部門的合作努力之下，二〇一八年以這條步道為範例，臺灣將要推動七條主題國家綠道系統，淡蘭百年山徑升級為國家級綠道，藉由呈現區域代表性的歷史文化意義，對內形塑「共同體」的共識與認同感，也讓世界各地到訪的健行者，能看見臺灣最多元豐富的族群特色與自然地景。

西太平洋珍藏的秘密
——臺灣淡蘭古道

新北市長 侯友宜

這不只是條步道，更是封存了臺灣拓荒史的時空膠囊，由臺灣海峽穿越雪山山脈尾稜，連接太平洋。過去，是大航海時代，連接全世界的文化路徑，現在，已是長距離的國家級綠道，總長約兩百公里，從侏儸紀時代就存在的蕨類活化石「雙扇蕨」，分布於沿途，成為淡蘭古道的國際識別及指引標誌。

北路已修復完成，我們將持續投入人力，結合公私各方資源，循著古徑再修復中路及南路，就地取材、生態透水、融入現地環境，讓湮沒在荒煙蔓草間的山路重現，讓自然古韻的淡蘭古道，繼續說故事。

邀請大家循著《淡蘭古道〔北路〕》一書，循著百年臺灣人的腳步——淡蘭百年長距離步道，展開一場遠離日常的旅程，感受著四季的山林秘境，一如百年前的行者去體驗冒險、探索未知、尋找自我。

一趟穿越百年的歷史、人文、生態之旅

前新北市政府觀光旅遊局局長 張其強

瞭解一個地方有很多方式，在新北市為人熟知的景點與聚落背後，往往是蘊涵著百年來的累積，就像淡蘭古道，從清朝時期漢民族移墾開始，兩百年來，淡蘭古道眾多聚落，有的仍有川流不息的遊客，有的因交通優勢不在，而成為現代人的世外桃源，更特別的是，位處亞熱帶的臺灣，竟可以在新北市山區，看見侏儸紀時代的生態環境縮影。

誰說臺灣的觀光只有老街、夜市？在講求「深度旅遊」的現在，歡迎大家用雙腳，悠遊淡蘭山林，用耳朵，聆聽耆老說故事，用心，感知老祖先的生活智慧，丟掉現代人的數位煩惱，到淡蘭古道來一趟穿越之旅，正是和自己對話的好時機。

淡蘭北路已經在二〇一八年底修復完畢，二〇一九年我們會繼續循著古徑痕跡，修復淡蘭古道中路及南路，讓淡蘭古道風華再現；結合在地特色產業，配合周邊生態景觀，透過生活故事，呈現完全不一樣，一條屬於臺灣的朝聖之路──淡蘭古道。

用雙腳認識北臺灣百年淡蘭古道

前新北市長 朱立倫

淡蘭古道橫跨現今北臺灣的四個行政區（新北市、基隆市、臺北市、宜蘭縣），百分之七十的路段在新北市境內。從二○一五年開始，我們與千里步道協會，公私協力合作重現淡蘭古道，希望打造北臺灣第一條富含自然生態、人文歷史，而且是跨縣市、跨區域、跨公私合作的長距離低碳步道，為臺灣帶來一個具國際魅力的長距離健行新型態旅遊方式。

我們採用手作步道較自然的生態工法修築步道，就地取材、不破壞山林，讓走入山林的旅客一起攜手實踐環境永續的理念。我們不只是修步道、把步道連通起來，更重要的是重現淡蘭古道的場域精神，讓大家走進淡蘭古道的同時，也走進這百里路與百年歲月，找到這片土地的生活記憶和人文價值。

誠摯地邀請您用雙腳認識百年淡蘭古道，循著先人翻山越嶺的足跡，重新感受淡蘭古道的歷史人文記憶，並悠遊自在地享受山林野趣。

啟動淡蘭北路之旅
尋找不畏艱難精神

前新北市政府觀光旅遊局局長　陳國君

新北市周邊山區有很多步道，單看是一條登山踏青的好夥伴，放入歷史脈絡，原來整個淡蘭古道的發展，其實就是先民由臺灣西部到東部拓墾，以及因為茶葉貿易與世界連結的過程。不單只是路徑，裡面還有臺灣先民篳路藍縷、開拓未知的精神，一個個的故事，成就了後來的寶島臺灣。無論身為政府官員或者單純是一個愛聽講古的歷史故事愛好者，都覺得這條道路好精彩，不應該被遺忘！

於是，我們希望發展淡蘭古道，回到挖掘、整合在地生活故事與產業特色，不僅與在地脈絡連結，發現臺灣觀光的新價值，預期將成為國內外認識臺灣必走的朝聖之路。我們依循著歷史文獻所記載的路徑，以保存原有古道路段為主，定出適合遊憩的淡蘭古道北、中、南旅遊路網。我們也希望透過淡蘭山徑，推展長距離健行的步道旅遊體驗，透過古道串接，轉化沿途山村為旅遊服務據點，振興地方產業與聚落發展。淡蘭古道不是短期內看得到的建設，卻有長遠扎根效益。

在《淡蘭古道〔北路〕》一書中，帶領讀者感受淡蘭古道的多元風貌，歡迎大家一起踏上北臺灣百年淡蘭之路。

-chapter-

1

穿越時空的
淡蘭古道之旅

第 一 章

淡蘭古道
歷史長廊

南路 中路 北路

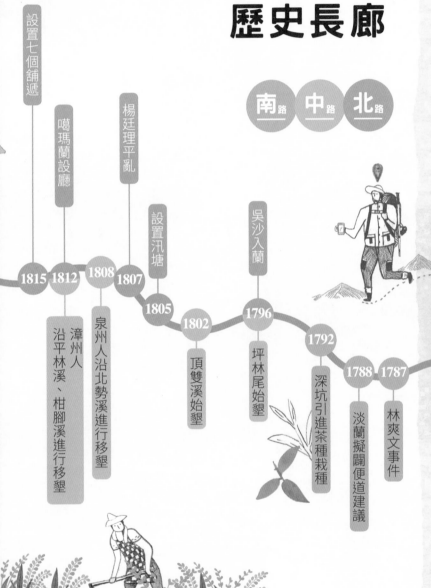

- **1815** 設置七個舖遞
- **1812** 噶瑪蘭設廳
- **1808** 漳州人沿平林溪、柑腳溪進行移墾
- **1807** 楊廷理平亂
- **1805** 泉州人沿北勢溪進行移墾
- **1802** 設置汛塘
- **1796** 吳沙入蘭
- **1792** 頂雙溪始墾
- **1788** 坪林尾始墾
- **1787** 深坑引進茶種栽種 淡蘭擬關便道建議 林爽文事件

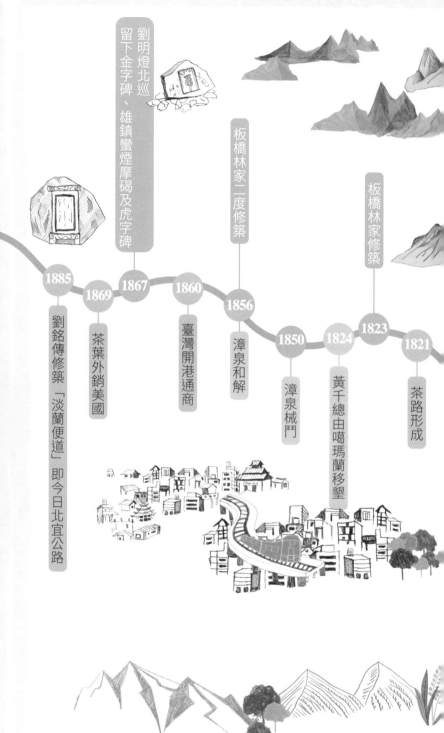

劉明燈北巡
留下金字碑、雄鎮蠻煙摩碣及虎字碑

板橋林家二度修築

板橋林家修築

1885

劉銘傳修築「淡蘭便道」即今日北宜公路

1869

茶葉外銷美國

1867

1860

臺灣開港通商

1856

漳泉和解

1850

漳泉械鬥

1824

黃千總由噶瑪蘭移墾

1823

1821

茶路形成

北臺灣璀璨百年的見證
——淡蘭古道

西元一八〇〇年至一九〇〇年的百年間，為北臺灣開始由西部轉往東部發展的黃金時期，除地理的因素外，清廷治理的政策與先民拓墾的韌性，不斷在地表留下足跡，形成淡水廳到噶瑪蘭廳（現今臺北到宜蘭）的交通大路。為使這具有歷史文化意義及故事性的古道再次展現風華，因此我們探索散落在淡蘭歷史時空的浮光掠影，踏上尋找北臺灣百年淡蘭之路。

淡蘭古道依空間分布，可區分為北路、中路、南路，各路徑有不同的歷史意義與特色。

歷史軌跡的追尋─淡蘭北路

繞海古道

自古原為原住民聯絡各部落或狩獵的路徑。清朝乾隆三十八年（一七七三年）吳沙與蛤仔難原住民貿易，早期多以船運，為避海上翻覆風險，後改以沿海岸陸行，稱為繞海古道。

汛塘之防

清朝軍事制度中，汛塘是最末梢的組織，如何達到平時防匪、防番，亂時又能靈活調度的功用，是汛塘設置的重要考量。嘉慶十年（一八〇五年）海盜蔡牽威脅北海岸及蛤仔難，知府馬夔陞於大三貂港口設汛及燦光寮設塘。

嘉慶十二年（一八〇七年）知府楊廷理為加強防務，接著在三爪仔設汛（今瑞

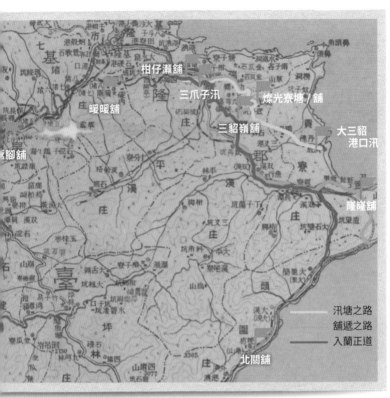

柑仔瀨舖　三爪子汛　燦光寮塘／舖　暖暖舖　三貂嶺舖　大三貂港口汛　隆隆舖　七基塘　臺　平溪庄　頭　底腳舖　北關舖

汛塘之路
舖遞之路
入蘭正道

點位為推測示意（底圖為中央研究院人文社會科院提供）

芳），與燦光寮、大三貂港口（今澳底）連接成海防線。另為攻打海盜朱濆，帶兵救援路線為開闢三貂嶺山道下嶺（金字碑古道）至半山腰處折向東，抵達牡丹溪上游左右股河流處（今十三層），沿溪上行至燦光寮經打鐵寮，接至澳底，沿海岸越嶐嶐嶺抵蘭馳援平亂。後力倡噶瑪蘭納入版圖，對開發宜蘭有重大貢獻。

汛塘之間以道路相通，進行行軍、補給及會哨，稱為汛塘路，根據臺灣通史的解釋：設并駐兵謂之汛，撥兵分守謂之塘。也就是說，汛還有長官帶領綠營兵分關把守，塘只有兵數人。汛塘間的道路雖然因防禦用途而起，不過亦成為往後移墾的途徑，周遭聚落由是興起。

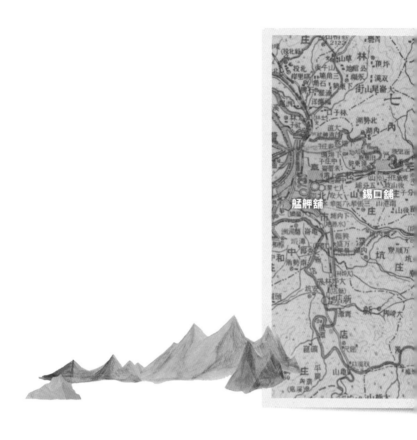

艋舺舖

錫口舖

舖遞之達

舖是臺灣清代傳送公文的郵遞站，類似現在的郵局，設有舖司及舖兵傳遞公文。一八一二年噶瑪蘭廳設立，隨著清朝正式管轄權入蘭，讓淡蘭之間，官方巡視、公文遞送等政府功能需求增加，往來交通更加頻繁。一八一五年於淡蘭古道路線上共有艋舺舖（今萬華）、錫口舖（今松山）、水返腳舖（今汐止）、暖暖舖、柑仔瀨舖（今瑞芳）、燦光寮舖、三貂嶺舖等七個舖遞，連接噶瑪蘭的隆隆舖、北關舖、烏石港舖、沙崙舖直抵蘭城。其中燦光寮設塘又設舖，又是臺灣少見的山區郵舖遞，有其特殊的歷史地位。汛塘路與舖遞路大致路線重疊，舖兵兼做塘兵，傳送官府文書兼負軍事任務，約一八六九年以後式微。

入蘭正道

一八二一年噶瑪蘭廳通判姚瑩《臺北道里記》首先為入蘭正道留下官方文字記錄，該書詳細記載從淡水、雞籠（今基隆）三貂嶺至蘇澳之旅途見聞，而文中草嶺已取代嶐嶺成為淡蘭之間的主要道路，路徑越過三貂嶺之後，至遠望坑不往福隆，而是直接越過草嶺至大里簡，抵達頭圍，更往南移並縮短距離。

一八二三年政府號召由板橋林家林平侯出資修築，重修路線為暖暖─苧仔潭─三貂嶺─雙溪─草嶺─大里。一八五六年由林國華二度出資修築。同治六年（一八六七年）臺灣總兵劉明燈北巡再度修築而確定路線，並於三貂嶺留下金字碑，於草嶺留下雄鎮蠻煙摩碣及虎字碑，成為淡蘭古道上珍貴的歷史見證。

歷史上的意義─官道

北路從軍事防守、傳遞公文到成為交通要道，為發展最早並被當時官府認定北臺灣東西之間的往來大路，所以將北路定位為「官道」，歷史路線由暖暖、瑞芳分二路：一路由苧仔潭至燦光寮接往澳底、嶐嶺抵達宜蘭；另一路由猴硐接往三貂嶺、頂雙溪接往草嶺、大里。兩線之間為三貂嶺及燦光寮所連接的燦光寮鋪遞路線銜接，形成類似字母A路徑。新北市政府依循著歷史文獻所記載的路徑，以保存原有古道路段為主，定出適合遊憩的淡蘭北路旅遊路網，由燦光寮古徑、楊廷理古徑及入蘭正道三個古道系統組成。

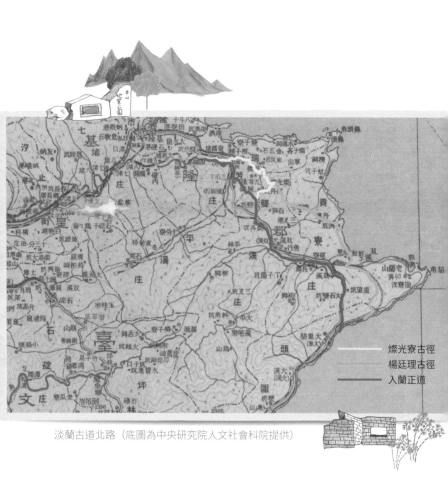

淡蘭古道北路（底圖為中央研究院人文社會科學院提供）

———	燦光寮古徑
———	楊廷理古徑
———	入蘭正道

本書內容

淡蘭北路旅遊路網及資訊對照表

古徑		路段	山徑里程(K)	道路/自行車道里程(K)
燦光寮古徑		瑞芳－苧仔潭		2.60K 102 、 北37
		苧仔潭古道	0.47	
		琉榔路步道	1.40	
		輕便路-瑞雙公路福德祠		1.20K
		樹梅坪古道	0.52	
		燦光寮古道	5.50	
		牡丹十三層-慶雲宮		1.30K
楊廷理古徑		楊廷理古道	6.60	
		打鐵寮-文秀坑公車站		0.30K
		文秀坑公車站-仁和路		2.10K、 102甲
		仁和路-福隆車站		🚲 自行車道 6.90K
		福隆車站-心齋橋		3.00K
	雙路線	隆嶺古道	2.10	
		舊草嶺隧道		🚲 自行車道 2.16K
		隧道口-石城車站		1.60K
入蘭正道		瑞芳－九芎橋路		5.10K、 102
		金字碑古道	3.40	
		慶雲宮-牡丹車站		2.00K
		牡丹車站-雙溪車站		3.00K、 102
		雙溪車站-遠望坑口公車站		8.10K、 北38
		遠望坑口公車站-親水公園		1.50K
		草嶺古道	5.40	
		草嶺慶雲宮-大里車站		0.48K

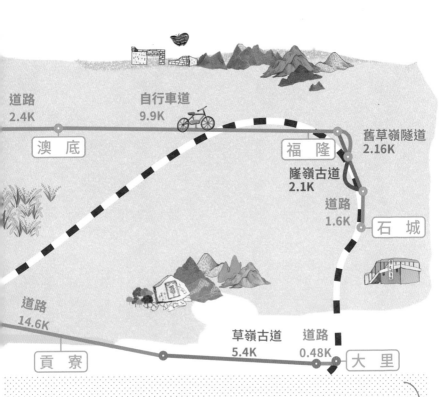

道路
2.4K

自行車道
9.9K

舊草嶺隧道
2.16K

澳底

福隆

隆嶺古道
2.1K

道路
1.6K

石城

道路
14.6K

草嶺古道
5.4K

道路
0.48K

貢寮

大里

Tip 行前先於淡蘭古道主題網站下載 KMZ 及 GPX 軌跡檔。

運用 KMZ檔做行前規劃

解周邊景點等資訊，可使用
ogle Earth等軟體瀏覽。

② **預先匯入GPX檔**

出發前請先匯入GPX
於登山app。

③ **完成淡蘭北路之旅**

依循淡蘭識別系統並搭
配GPX軌跡。

淡蘭古道 主題網站

淡蘭北路 GPX下載

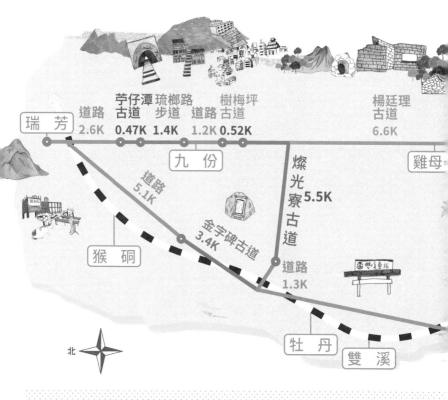

瑞 芳
道路 2.6K
苧仔潭古道 0.47K
琉榔路步道 1.4K
道路 1.2K
樹梅坪古道 0.52K
楊廷理古道 6.6K

九 份

雞 母

道路 5.1K

金字碑古道 3.4K

燦光寮古道 5.5K

猴 硐

道路 1.3K

牡 丹

雙 溪

北

雙扇蕨—
淡蘭古道識別系統

淡蘭古道以雙扇蕨為意象LOGO，並於重要點位或岔路口，以石柱、木作指標牌及小型鋁牌等不同素材呈現，便於旅客辨識淡蘭古道路網。旅客可預先下載淡蘭古道北路GPX數位軌跡檔儲存於登山APP中，登山時搭配離線地圖（請預先下載或製作），及現地的淡蘭古道識別系統依循完成古道之旅。

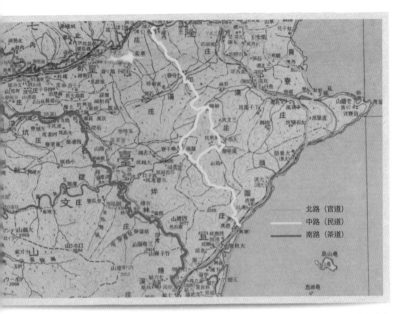

淡蘭路網示意圖（底圖為中央研究院人文社會科院提供）

淡蘭中路—民道

跟先民拓墾有相當密切的關係，初期從港口或基隆河水岸汐止、暖暖地區，沿著山稜水系，往內山地區尋找落腳之處。渡海而來的族群，安溪人從南港或汐止移墾平溪（乾隆年間），泉州人移墾坪林尾（一七九六年），漳州人順平林溪往上游進行移墾（一八一二年至一八二〇年），到後來爭地的族群械鬥（一八五〇年）及和解（一八五六年）。隨著時間流轉，印記在現今雙溪、坪林地區密密麻麻且不斷變化的路徑，成為中路的精髓。

淡蘭南路—茶道

遠在噶瑪蘭設廳之前，官府雖曾有從臺北盆地東南方開闢淡蘭便道之芻議

32

淡蘭北路於二〇一八年修復完畢。

二〇一九年循著古徑痕跡再修復淡蘭古道中路及南路，讓淡蘭古道再次展現風華，讓我們踏上尋找北臺灣百年淡蘭之路。

並未被採納，惟無法阻卻民間入山開墾植茶形成茶路，而茶經濟的動力，影響官方不得不正視，也促成臺灣巡撫劉銘傳於一八八五年循此山徑闢大道通宜蘭。從《淡水廳誌》「遠有新闢便道議」（一七八八年）未果，至劉銘傳始以官方的力量修築，歷經約一百年才真正完成闢建另一條通往宜蘭的大道，即為今日北宜公路之雛形，亦是淡蘭古道的南路古徑。

-chapter-

2

淡蘭古道北路
小鎮漫遊

第 二 章

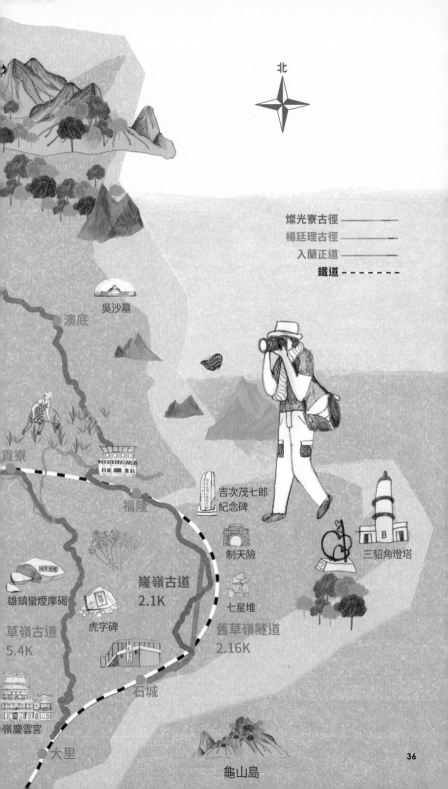

北

燦光寮古徑 ————————
楊廷理古徑 ————————
入蘭正道 ————————

鐵道 - - - - - - - -

吳沙墓

澳底

貢寮

福隆

吉次茂七郎
紀念碑

制天險

雄鎮蠻煙摩碣

隆嶺古道
2.1K

草嶺古道
5.4K

虎字碑

七星堆

舊草嶺隧道
2.16K

三貂角燈塔

石城

嶺慶雲宮

大里

龜山島

36

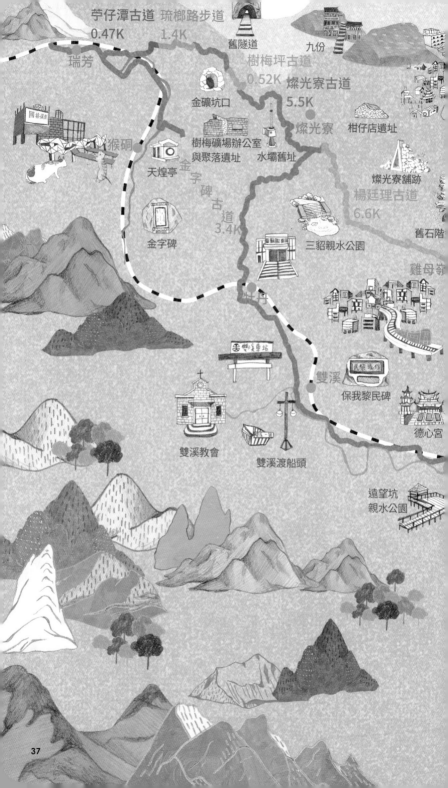

苧仔潭古道 琉榔路步道
0.47K　1.4K

舊隧道

九份

樹梅坪古道
0.52K　燦光寮古道
5.5K

金礦坑口

瑞芳

樹梅礦場辦公室
與聚落遺址　水壩舊址

燦光寮　柑仔店遺址

猴硐

天煌亭

金字碑古道
3.4K

金字碑

燦光寮舖跡
楊廷理古道
6.6K

舊石階

雞母嶺

三貂親水公園

雙溪車站

雙溪

保我黎民碑

德心宮

雙溪教會

雙溪渡船頭

遠望坑
親水公園

山城聚落
品味在地生活

淡蘭古道上的每一個聚落，都對應著北臺灣這幾百年來先民拓墾的精采歷史，有些聚落起源於最早定居於此的原住民，也有些聚落隨著人群的遷徙與拓墾而發跡，甚至原本的荒山野嶺間因金礦、煤礦的發掘而匯聚人潮結社成村。翻開臺灣堡圖，藉由隱身於地圖上的鑰匙，循著先民走過的路，我們再次開啟穿越時空的門，在街尾巷弄之間尋找古道與先民生活中所遺留下的蛛絲馬跡。如今這些山城聚落，有的仍保有原來的風貌，繼續訴說那曾經人來人往的紅塵往事，但也有不少聚落已消逝在那荒煙蔓草間。所幸凡走過必留下痕跡，透過文獻的回顧、歷史地圖的探勘以及後代子孫的訪談，這些往日曾經繁華的山城聚落，我們仍有機會認識，雖然遺留下身的往往只剩斷壁殘垣，但仍足以讓人想像當年的輝煌歷史。

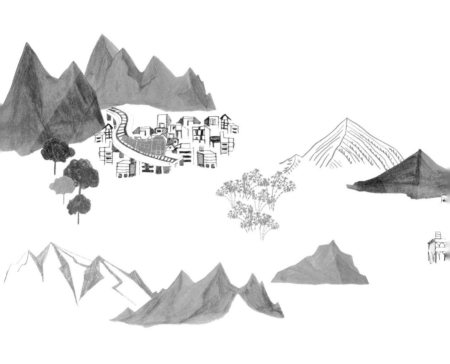

透過歷史文獻的考據，淡蘭北路主要由「燦光寮古徑」、「楊廷理古徑」、「入蘭正道」三條古道系統所構成，來到基隆河畔淡蘭古道上的瑞芳，因位處臺北、基隆及宜蘭三地之間往來必經之地而發跡，一八七〇年起清朝解除臺灣開採煤礦的禁令，北臺灣豐厚的煤礦資源正式開始發掘，屬於基隆煤礦區的瑞芳也因大量礦工的進駐而發達，時至今日仍是人口稠密的大鎮。一八八九年巡撫劉銘傳築路架七堵橋，工人入河中施工時發現沙金，消息一傳出採金者蜂擁而至，並沿著基隆河溯流而上，隨著人潮的匯聚，苧仔潭、九份、樹梅嶺、燦光寮、牡丹等原本只是淡蘭古道上散居著幾戶農家的小聚落，快速發展成數千人居住的山村小鎮。但好景不常，隨著金礦、銅礦、煤礦的開採逐一結束，這些曾經繁華一時的山村聚落又回

39

歸原貌，員山子分洪道入口的苓仔潭如今只是一個安靜的小社區，樹梅嶺僅剩下礦場的廢棄辦公室，燦光寮則是恢復典型散居的農村聚落，只有九份轉型為觀光景點，與鄰近的金瓜石同樣保存良好的礦村景色與史蹟，近年來是最受國際觀光客喜愛的必遊景點，洶湧的人潮為村子帶來新的未來。

離開瑞芳，古道一分為二，一路為「入蘭正道」，由猴硐翻過三貂嶺至牡丹，順著牡丹溪下至雙溪與貢寮，越過草嶺下至大里入蘭。另一路為「燦光寮古徑」，由苓仔潭上至九份及樹梅嶺，至燦光寮順牡丹溪上游折向西南於十三層接回「入蘭正道」。而「楊廷理古徑」於燦光寮古道銜接，經雞母嶺緩下至澳底與福隆，翻過隆嶺古道下至石城入蘭，或是騎乘單車經過舊草嶺隧道抵石城。三條古道系統相互連結，讓淡蘭北路形

成類似英文字母A的路網架構。與燦光寮一山之隔的雞母嶺一樣是傳統的散居農業山村，即使如今水梯田不復當年廣布，但到處的駁坎遺跡仍可想像當年規模。澳底、福隆、石城與大里都是沿海的聚落，產業以漁業為主，尤其澳底自古即是漁業重鎮，此處是吳沙入蘭前的根據地，死後亦葬於此，附近還保有吳姓的幾間老石頭厝，福隆海水浴場沙灘附近的舊社則保有精美的吳姓宗祠。雙溪與貢寮自古以來就因位處交通樞紐的位置，是人口聚集之地，至今雖然面臨人口外移及老化的壓力，但近年在地成立的社團正努力凝聚與傳承，希望為老鎮帶來新力量，繼續扮演淡蘭古道上最重要的中繼站。

小知識

土地公與有應公

淡蘭古道沿途常見石造小屋，可能是土地公廟或是有應公廟。土地公廟代表著先民開發的文化脈絡，也代表著生活信仰，通常出現於田頭田尾、庄頭庄尾居民生活處，或者步道的前、中、後段鞍部或轉折的地方，守護著當地居民或來往旅人，因而有「庄頭庄尾土地公」的俗諺。廟門常題有福德祠或廟聯。而有應公廟所祭拜的對象，大多是被發現的無主骨骸，因生卒年月不詳，所以祭祀時間各地不一，但多於清明或中元等節日舉行祭厲大典。無廟門及門神，常掛有「有求必應」字樣的紅布。

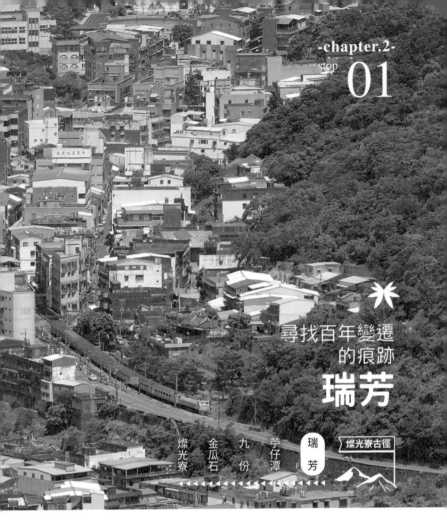

尋找百年變遷
的痕跡

瑞芳

燦光寮 金瓜石 九份 苓仔潭 瑞芳 燦光寮古徑

行政區內包山又包海的瑞芳，是基隆河中上游最繁華的城鎮，原本是柑仔瀨的一個小渡口，因位居進入九份、金瓜石、猴硐等「山地」前的最後補給點，逐漸發展成熱鬧的市街；據說「瑞芳」兩字來自一家商號的店名，流傳後成為地名。今日的瑞芳，商業及行政中心已經移轉到火車站附近，這一帶稱為龍潭堵，腹地較柑仔瀨寬敞，火車站與煤礦工場都設立於此。目前瑞芳的巴士站與商圈都在前站，但「老街」卻位在後站的方向，相對於前站熱鬧擁擠的人潮與車潮，老街狹窄的巷弄相對平靜，是因為一九三八年的都市計畫，在鐵道與基隆河間規劃新的棋盤

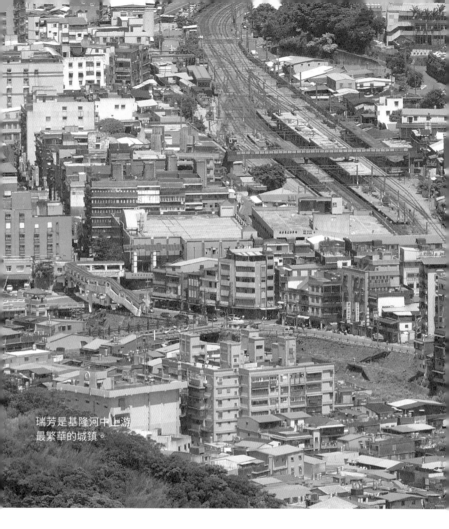

瑞芳是基隆河中上游最繁華的城鎮。

相對於前站的熱鬧擁擠，瑞芳老街相對靜謐。

狀街道，日後逐漸發展成今日樣貌。交通動線或車站出入口的更迭，往往影響聚落的興衰，回到瑞芳最古老的發源地柑仔瀨，這裡幾乎只剩下住宅區，一○二縣道往來車流頻仍，但已經很難讓人察覺到「入山」的氛圍。

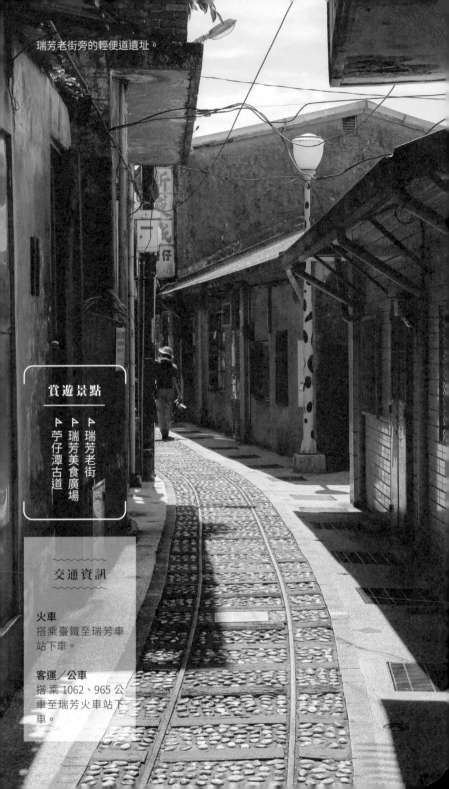

瑞芳老街旁的輕便道遺址。

賞遊景點

⚑ 苙仔潭古道
⚑ 瑞芳美食廣場
⚑ 瑞芳老街

交通資訊

火車
搭乘臺鐵至瑞芳車
站下車。

客運／公車
搭乘 1062、965 公
車至瑞芳火車站下
車。

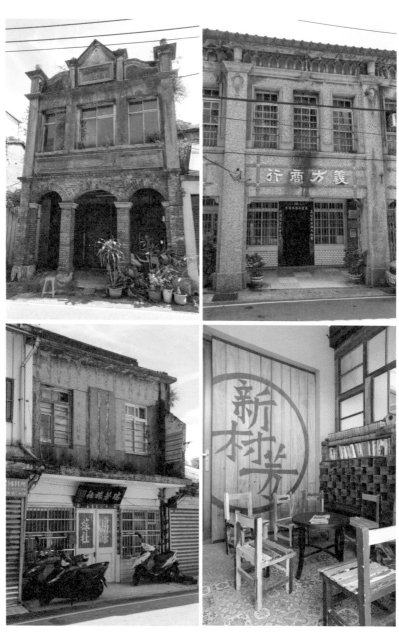

瑞芳老街上的新村芳書院、義方商行、廖建芳古厝及瑞芳旅社。

-chapter.2-
stop
02

河陸轉運第一站
苧仔潭

燦光寮　金瓜石　九份　苧仔潭　瑞芳　燦光寮古徑

苧仔潭位在今日瑞芳與猴硐之間，基隆河在此呈九十度急轉，由南北向轉東西向，形成深潭。據說先民在此種植苧麻，或因潭水形狀如袋，取臺語諧音「苧」，而有地名「苧仔潭」，今日此地名已少有人提起，多以民國五十年代形成的瑞柑新村稱呼此地。約莫兩百年前，大船駛至暖暖和四腳亭渡口後，便得改乘河舟，以竹竿撐船划向基隆河的盡頭──苧仔潭，此地設有店家供旅人用餐、打尖，隔日再步行越三貂嶺往宜蘭，是淡蘭古道河運轉陸運重要轉運站，也成為淡蘭陸運之起點。

今日來到苧仔潭，古道

46

員山子分洪道與大轉向的河道，不免讓人懷想兩百年前絡繹於途的繁榮景況。

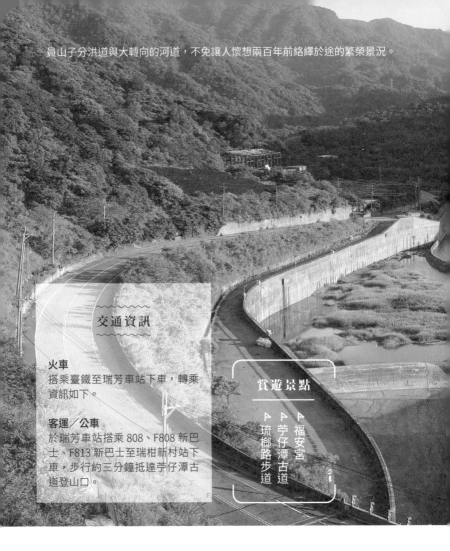

交通資訊

火車
搭乘臺鐵至瑞芳車站下車，轉乘資訊如下。

客運／公車
於瑞芳車站搭乘 808、F808 新巴士、F813 新巴士至瑞柑新村站下車，步行約三分鐘抵達苧仔潭古道登山口。

賞遊景點

▶▶ 福安宮
▶▶ 苧仔潭古道
▶▶ 琉榔路步道

苧仔潭古道。

古道上的福安宮舊址。

口的土地公廟靜靜守護，一旁員山子分洪道高聳巨大的水泥護坡卻格外引人注目。昔日的渡口及旅社雖早已不復見，但「一灣深綠」的深潭及轉向的河道，仍不免讓人懷想兩百年前絡繹於途的繁榮景況。

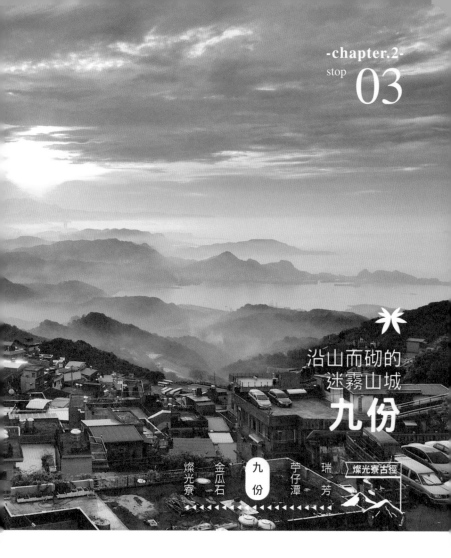

沿山而砌的
迷霧山城
九份

| 燦光寮 | 金瓜石 | 九份 | 苧仔潭 | 瑞芳 | 燦光寮古徑 |

自瑞芳起經九份、燦光寮、崙嶺至噶瑪蘭的這條郵傳舖遞路，其中在光緒十八年（一八九二年）發現金脈的九份，更是吸引許多採礦人口聚集在此，從海上遙望燈火通明繁華盛況的九份，更有「亞洲金都」的美稱。

坐落在基隆山上的山城，第一眼所見便是沿山而砌、高低錯落的階梯式房屋，形成「別人家屋頂是我家地板」的建築特色。其中不乏保存良好的石頭屋，及輕便路上不時可見的洋房。

這條自基隆途經九份、基隆山至金瓜石的輕便車軌道，已於西元一九五四年拆

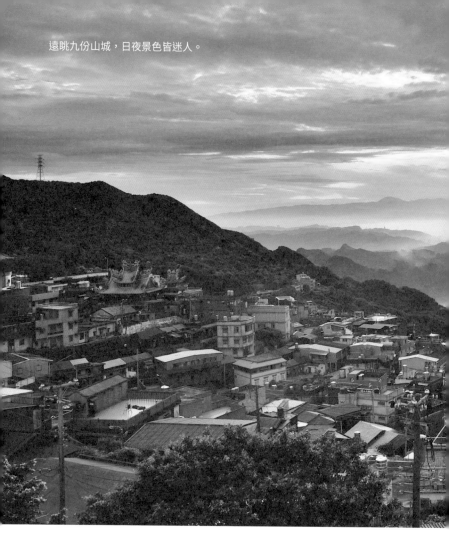

遠眺九份山城，日夜景色皆迷人。

昇平戲院是旅客至九份必訪的懷舊
景點。

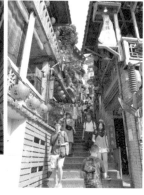

九份山城，
是享譽國內
外的觀光熱
點，尤其石
階步道更具
特色。

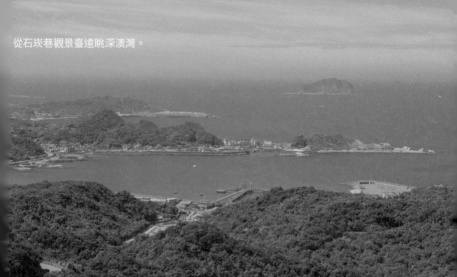
從石崁巷觀景臺遠眺深澳灣。

琉榔路步道上的舊隧道。

九份特色茶館。

除，現是視野開闊且平坦好走的絕佳散步路線，路過黃金博物館時，也別忘了來體驗連外國人都驚豔的古法煉金術、感受先人採金的盛況、拜訪石頭屋改建而成的古樸餐廳，在九份特色茶館裡享受富含文化底蘊及山城悠閒的時光。

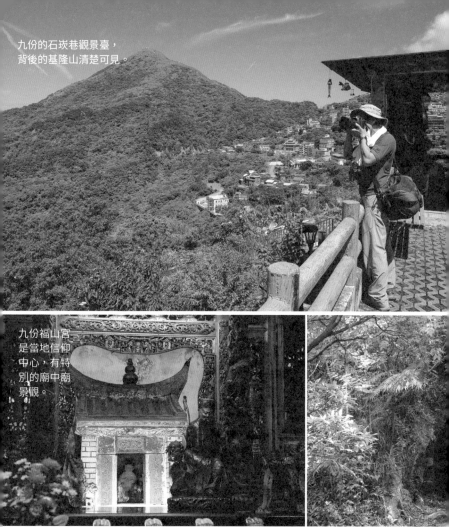

九份的石崁巷觀景臺，
背後的基隆山清楚可見。

九份福山宮
是當地信仰
中心，有特
別的廟中廟
景觀。

～～～ 交 通 資 訊 ～～～

火車
搭乘臺鐵至瑞芳車站下車，轉乘資訊如下。

客運／公車
於瑞芳車站搭乘 1062、827、965 公車至九份老街站下車。

與淡蘭官道
擦身而過
金瓜石

燦光寮　　金瓜石　　九份　　苧仔潭　　瑞芳　　｜燦光寮古徑｜

◀◀◀◀◀◀◀◀◀◀◀

位在雞籠山與半屏山之間，面向水湳洞海濱山坡上的金瓜石，以產金銅礦而聞名，在北臺灣多以煤礦為主的礦業聚落中，可謂獨樹一格。淡蘭古道實際上並未進到金瓜石，但是從金瓜石上方通過。一八九〇年，鐵道工人在七堵一帶的基隆河中發現了砂金，淘金熱很快席捲而來，沿著主流與支流上溯，最後找到了小金瓜露頭，就在淡蘭官道旁邊而已。

清廷並未重視金礦，淡蘭古道或許參與了淘金熱，但終究沒有成為產金大道；日本治臺後，很快就築起猴牡公路和一〇二縣道，之

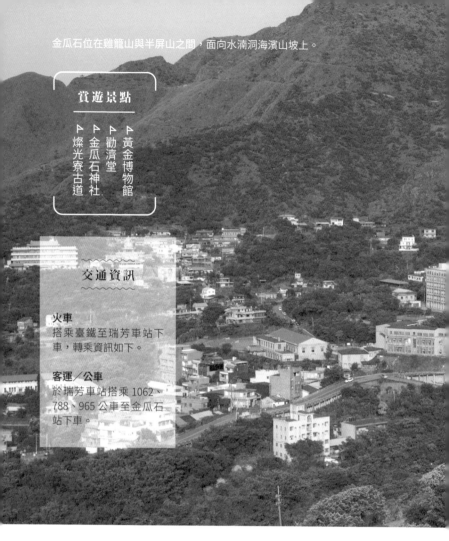

金瓜石位在雞籠山與半屏山之間，面向水湳洞海濱山坡上。

賞遊景點

- ▶ 黃金博物館
- ▶ 勸濟堂
- ▶ 金瓜石神社
- ▶ 燦光寮古道

交通資訊

火車
搭乘臺鐵至瑞芳車站下
車，轉乘資訊如下。

客運／公車
於瑞芳車站搭乘 1062、
788、965 公車至金瓜石
站下車。

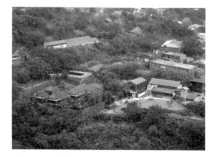

金瓜石以金銅礦聞名，黃金博物館和太子
賓館都是打卡熱點。

後更有基隆輕鐵株式會社的成立，都與煤礦和金礦有很大的關係。金瓜石的礦場在一八九七年成立，幾度轉手後，一九三三年臺灣鑛業株式會社興建了壯觀的「十三層」工場，成為金瓜石礦山留存於世的經典印象。

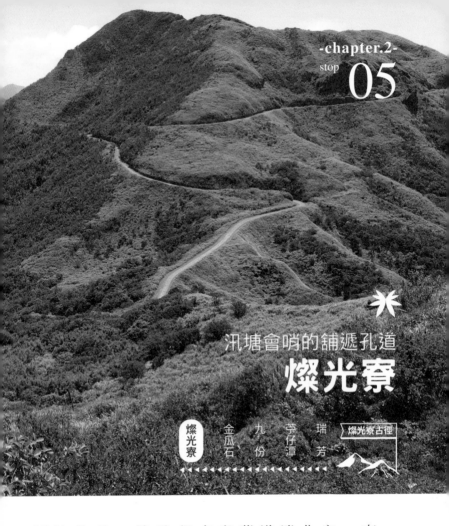

汛塘會哨的舖遞孔道

燦光寮

燦光寮 — 金瓜石 — 九份 — 苧仔潭 — 瑞芳 — 燦光寮古徑

燦光寮地名由來已久，相傳曾有吃齋者在此蓋寮修行，故原稱「菜公寮」。一八○七年，為了平定海盜朱濆，當時臺灣知府楊廷理北上支援，與王得祿在蘇澳圍剿朱濆，留下為人所知的「楊廷理古道」。隨後更促成清廷設置「噶瑪蘭廳」（一八一二年），納入臺灣府的管轄。臺北、宜蘭間的文書往來日漸頻繁，於是形成一條接連三貂嶺及燦光寮之間的燦光寮舖遞道路，並配置兵員設燦光寮塘，作為防亂的軍事基地。

古道經過柑仔店遺址後不久一分為二，燦光寮塘（汛）古道走往澳底方向，此段為過去的軍事用途；燦光寮舖（遞）古道沿著牡丹溪而下再轉往雙溪，這段則為郵務

因應臺北、宜蘭間的文書往返及軍事用途，
三貂嶺及燦光寮之間的燦光寮古道由是形成。

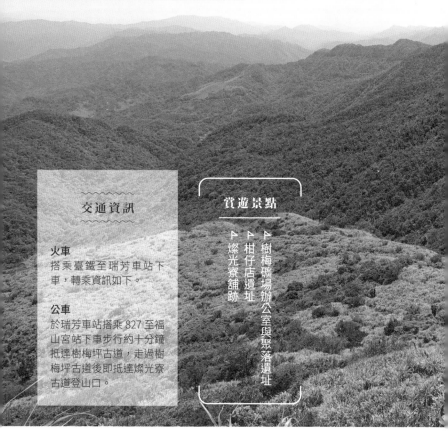

交通資訊

火車
搭乘臺鐵至瑞芳車站下車，轉乘資訊如下。

公車
於瑞芳車站搭乘 827 至福山宮站下車步行約十分鐘抵達樹梅坪古道，走過樹梅坪古道後即抵達燦光寮古道登山口。

賞遊景點

▷ 樹梅礦場辦公室與聚落遺址
▷ 相仔店遺址
▷ 燦光寮舖跡

目前推測為燦光寮舖跡。

用途，促成了當地的開發聚集。道光至同治年間，燦光寮已發展成一個大聚落，還以產茶聞名。日治時期，燦光寮一帶也曾發現金礦，吸引不少外地移民從事礦業活動。如今隨著年代久遠，人事變遷，燦光寮因人口流失而沒落，雖然古道裡的遺跡僅剩斷垣殘壁，仍可看當年規模，也默默見證了燦光寮古道輝煌的歷史往事。

埤塘水梯田細微處
見先民生活點滴

雞母嶺

石城　隆嶺　福隆　澳底　**雞母嶺**　楊廷理古徑

楊廷理古道越過南草山下到慈願寺，離開雙溪進入位處貢寮的雞母嶺，清治末期，雞母嶺地區為一街庄，稱為「雞母嶺庄」，隸屬於三貂堡。如今放眼四周盡是一片翠綠，起伏的丘陵都是茂密的樹林，不過當年雞母嶺可是到處布滿水梯田。

面海的雞母嶺，乾季與雨季的差異非常明顯，為了乾季時能提供水田足夠的灌溉用水，先民在上方的小山谷中，一層接著一層以土堤築成蓄水壩，利用雨季時蓄積豐沛的雨水，作為乾季時灌溉之用。沿著古道順著溪谷而下，還可發現路旁的山谷中不時出現池塘，這些池塘就是先民辛苦以土石築壩所成的蓄水池，只是土壩上已長滿林木

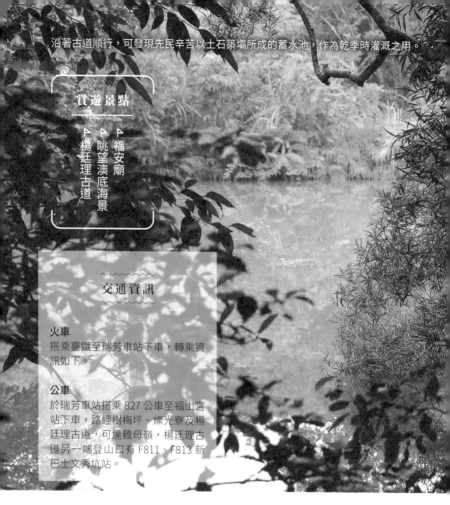

沿著古道順行，可發現先民辛苦以土石築壩所成的蓄水池，作為乾季時灌溉之用。

賞遊景點

▶ 福安廟
▶ 眺望澳底海景
▶ 楊廷理古道

交通資訊

火車
搭乘臺鐵至瑞芳車站下車，轉乘資訊如下。

公車
於瑞芳車站搭乘 827 公車至福山宮站下車，路經樹梅坪、燦光寮及楊廷理古道，可達雞母嶺，楊廷理古道另一端登山口有 F811、F813 新巴士文秀坑站。

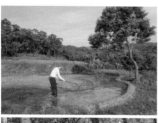

「遇見雞母嶺」為淡蘭服務據點之一，旅客可預約在地餐食及農耕體驗。

雞母嶺四周盡是一片翠綠，起伏的丘陵都是茂密的樹林。

看不出人工修築的痕跡。但穿越土堤以手工打石製成的精美輸水管線仍在，看著由先民以手工辛苦打造的農業水利工程，可以瞭解先民努力生活的艱辛與不易。

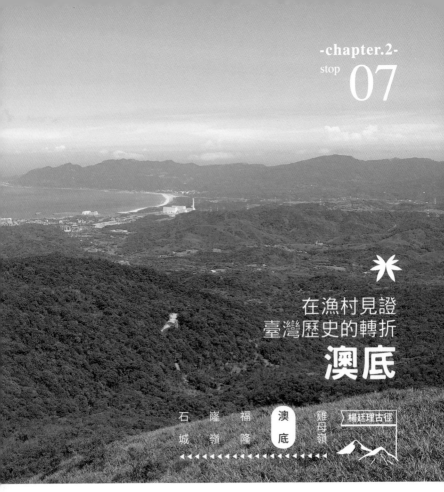

在漁村見證
臺灣歷史的轉折

澳底

石城　隆嶺　福隆　澳底　雞母嶺　楊廷理古徑

◀◀◀◀◀◀◀◀◀◀◀◀◀◀◀◀

澳底，一個純樸寧靜的漁村小鎮，濃濃海味讓人聯想到美味的海產，老街上石造斑駁的老屋抵著海風，庭前晾曬的石花菜，是在地人就著海洋生活的印證。這裡是饕客不辭千里前往大啖海鮮的漁村，同時也見證了歷史大時代的轉折。距今兩百多年前，當時烏石港以南的噶瑪蘭平原尚未有漢人加入開墾。吳沙自一七七三年渡海來臺後，久居三貂社（今日澳底一帶）為籌劃開蘭，先在此試行開墾，一七九六年吳沙入蘭，於一七九八年積勞成疾病逝，臨終前吩咐家人將自己葬於今日澳底，這位劃時代人物長眠於此。相隔一百年，一八九五年馬關條約正式宣告臺灣割讓日本，皇族北白川宮能久親王率領近衛師團登陸鹽寮，

澳底是饕客不辭千里大啖海鮮的漁村，同時也見證了歷史大時代的轉折。

交通資訊

火車
搭乘臺鐵至貢寮車站下車，轉乘
資訊如下。

公車
於貢寮車站搭乘 791、887 公車至
澳底站下車。

賞遊景點

▶▶▶ 吳沙墓
▶▶ 楊廷理古道
鹽寮海濱公園

澳底吳沙墓，
劃時代人物吳
沙長眠於此。

澳底美味的海
鮮餐。

昔日皇族紮營坐在沙發上的照片仍
流傳至今。今日站在鹽寮海濱公園，
遙望「鹽寮抗日紀念碑」，想像在這
個靜謐的海邊小鎮，曾迎來臺灣歷史
風雲變色的一刻。

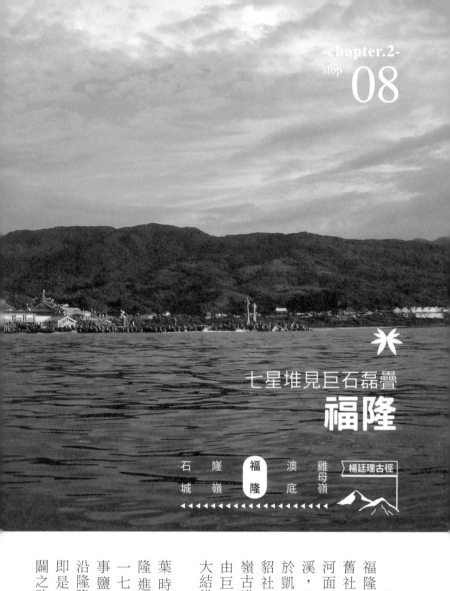

七星堆見巨石磊疊

福隆

石城　隴嶺　**福隆**　澳底　雞母嶺　楊廷理古徑

◀◀◀◀∨∨∨∨∨∨∨∨∨∨∨∨◀◀◀

位於雙溪出海口南岸的福隆舊名挖子澳，與北岸的舊社相望，海水浴場沙灘旁河面寬廣的雙溪河舊名三貂溪，出海口這一帶昔日皆屬於凱達格蘭族的生活領域三貂社，自行車隧道旁通往隴嶺古道登山口途中的七星堆，由巨石磊疊而成，神秘的巨大結構讓人稱奇。

兩百多年前清乾隆中葉時期，先民自暖暖經基隆進入三貂社一帶屯墾，一七七三年吳沙抵達三貂從事鹽、糖、布匹等生意，並沿隆隆溪上溯翻過隴嶺入蘭，即是利用當時凱達格蘭族所闢之路。

60

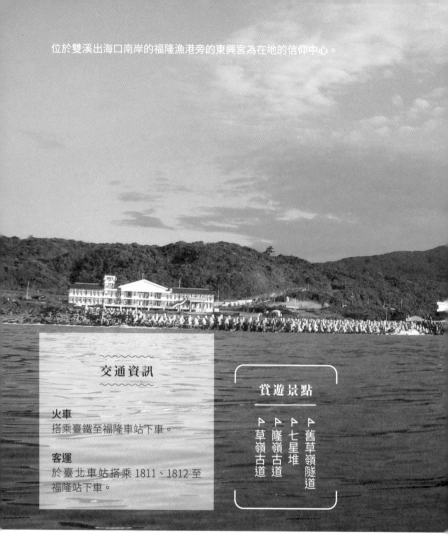

位於雙溪出海口南岸的福隆漁港旁的東興宮為在地的信仰中心。

交通資訊

火車
搭乘臺鐵至福隆車站下車。

客運
於臺北車站搭乘 1811、1812 至福隆站下車。

賞遊景點

▷ 舊草嶺隧道
▷ 七星堆
▷ 隆嶺古道
▷ 草嶺古道

現今舊社仍保有幾間吳姓古厝與宗祠，精細而圓潤的木雕及石雕讓人讚嘆，可由彩虹橋過溪後沿沙灘轉進舊社探尋。位於挖子漁港旁的東興宮建於一九○二年，係先民專程自基隆和平島社靈廟迎請林、溫、傅三府王爺香火所建，與舊社主祀開漳聖王的昭惠廟皆為在地的信仰中心。

七星堆由巨石磊疊而成，神秘的巨大結構讓人稱奇。

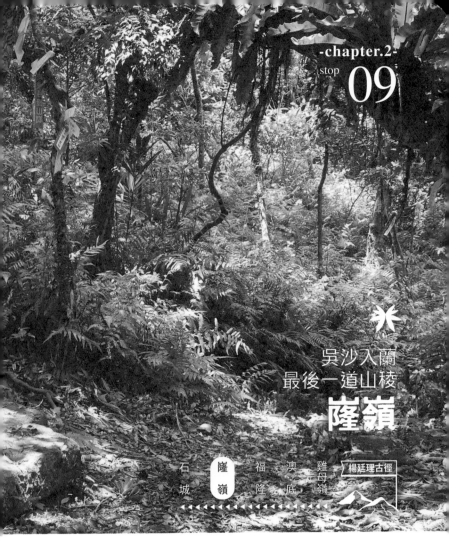

吳沙入蘭
最後一道山稜

隆嶺

石城 — 隆嶺 — 福隆 — 澳底 — 雞母嶺 〔楊廷理古徑〕

經過熱鬧的福隆車站，沿著波光粼粼的隆隆溪蜿蜒而上，將會抵達外隆林聚落。在村落外矗立著一座福德祠，廟中供奉的土地公是隨著內山聚落人口外移殆盡而「移民」於此，在此提醒遠去的村民祖先的居所，也塵封著兩百年前自吳沙入蘭起記載的歷史記憶。

隆嶺古道全段草木叢生，鬱鬱蔥蔥，但如果留心觀察，會發現其實這裡充滿先民與自然互動的痕跡，白匏仔、稜果榕、九芎等植物是開墾後形成的次生林；相思木、竹林等則是祖先因生活需求種植的植物。在古道最高處

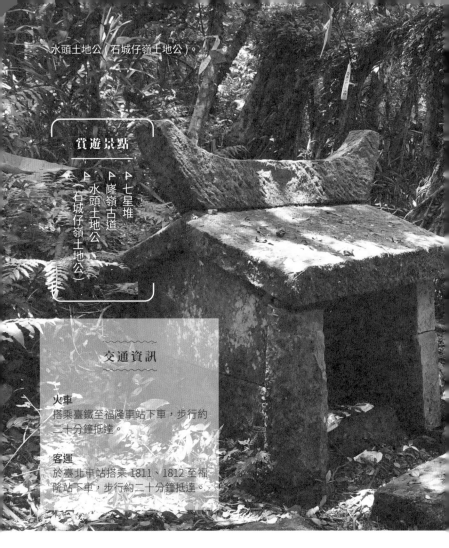

水頭土地公（石城仔嶺土地公）。

賞遊景點

▶ 七星堆
▶ 隆嶺古道
▶ 水頭土地公
　（石城仔嶺土地公）

交通資訊

火車
搭乘臺鐵至福隆車站下車，步行約二十分鐘抵達。

客運
於臺北車站搭乘 1811、1812 至福隆站下車，步行約二十分鐘抵達。

隆嶺古道上可遠眺龜山島。

先民留下「石磴如梯，煙雨籠樹」的描述。此路段多雨較陡滑，必須小心行走。

一座石造土地公廟更透露過去此地曾有村落的線索。你可能會疑惑，在如此深山居民何以為生？雖然如今村落已不復存在，但謎題的線索仍靜靜在古道上等著下一位細心的行者發掘。

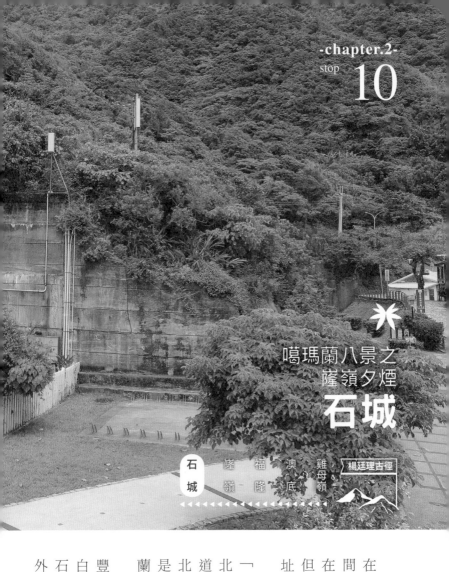

噶瑪蘭八景之
隆嶺夕煙
石城

| 石城 | 隆嶺 | 福隆 | 澳底 | 雞母嶺 | 楊廷理古徑 |

石城，相傳為西班牙人在一六二六年至一六四二年間所建。遺址目前還在，就在草嶺隧道南口的東邊海邊，但須下到海邊，才能看到遺址。

石城是噶瑪蘭八景之一「隆嶺夕煙」的所在地。東北角最古老的古道「隆嶺古道」，南端出口即為石城，北端連接福隆的「隆隆」，是開闢「淡蘭孔道」前，入蘭的唯一孔道。

石城一帶漁業資源相當豐富，為磯岸結構釣場；黑、白毛釣點不少，龍蝦、蝦蛄、石斑在沿岸下的水域也不少，外海的定置網所獲魚類更是

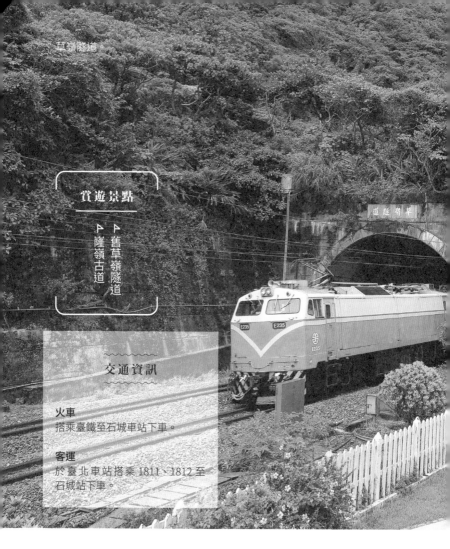

草嶺隧道。

草嶺隧道

賞遊景點

- ► 舊草嶺隧道
- ► 隆嶺古道

交通資訊

火車
搭乘臺鐵至石城車站下車。

客運
於臺北車站搭乘 1811、1812 至
石城站下車。

石城端的公園，
可遠眺龜山島。

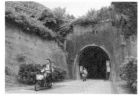

舊草嶺隧道南
口，為東北角
熱門打卡景點。

豐富。

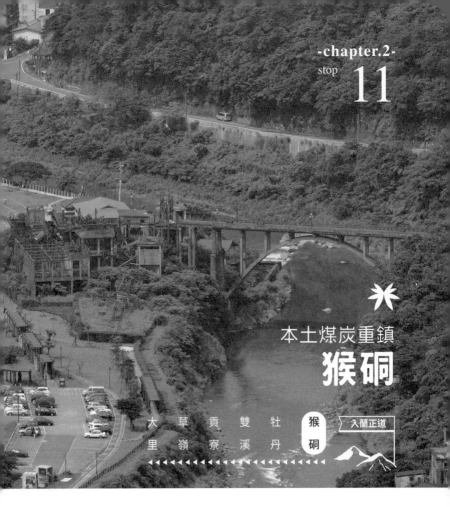

本土煤炭重鎮
猴硐

大里　草嶺　貢寮　雙溪　牡丹　猴硐　入蘭正道

◀◀◀◀　◀◀◀◀　◀◀◀◀　◀◀◀◀

俗諺有云：「一錢鑽九孔」，說的就是從瑞芳到雙溪之間，一錢的車資就可以搭乘火車穿過九座山洞。這些隧道大多數位在今日瑞芳境內，尤其從苧仔潭到猴硐就有四座，不難想見地勢之險峻。事實上，淡蘭古道並未直接經過猴硐，而是從上方越過了三貂嶺而通往牡丹。

今日所稱猴硐地區，事實上橫跨了瑞芳區的光復、弓橋及猴硐三個里，基隆河從中穿過，三爪峰、三貂大崙與獅子嘴岩伺周圍。腹地最寬敞的是火車站及煤炭工場，周圍聚落大多坐落在山坡上。一九一〇年前後，四腳亭煤田開採逐漸解禁，猴硐地區步上了近代化開發之路。一九一二年手推臺車軌道從基隆通抵猴硐，煤炭輸出不用再仰賴可靠

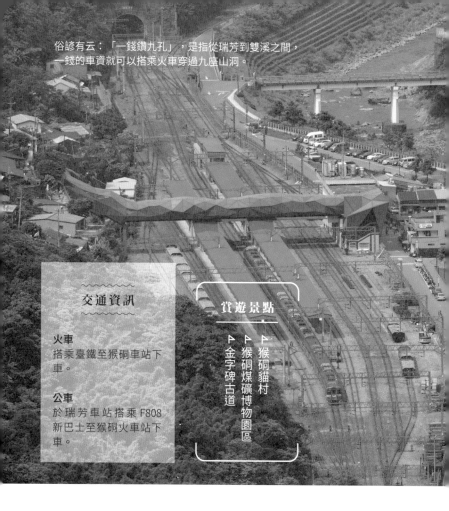

俗諺有云：「一錢鑽九孔」，是指從瑞芳到雙溪之間，一錢的車資就可以搭乘火車穿過九座山洞。

交通資訊

火車
搭乘臺鐵至猴硐車站下車。

公車
於瑞芳車站搭乘 F808 新巴士至猴硐火車站下車。

賞遊景點

⌐金字碑古道
⌐猴硐煤礦博物園區
⌐猴硐貓村

「猴硐生態教育園區」為淡蘭服務據點之一，鄰近金字碑古道登山口，旅客可預約餐飲服務。

漫遊煤礦遺跡，遙想當年盛況。

度偏低的基隆河航運；一九一八年三井大財閥以猴硐為中心，成立基隆炭礦株式會社，當時是全臺灣最大的礦業公司。如今火車站旁的洗選煤廠和運煤大橋遺跡，就是當時盛況的見證。

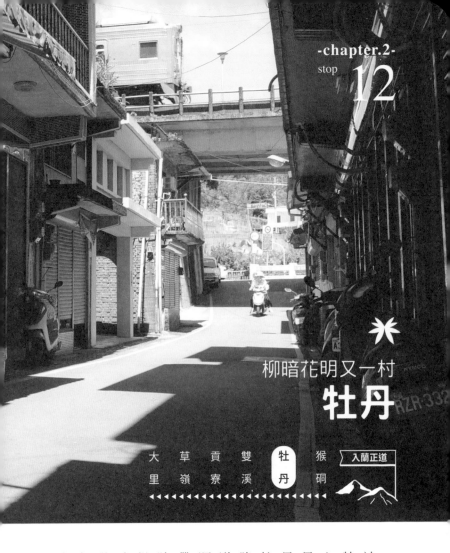

柳暗花明又一村
牡丹

大里	草嶺	貢寮	雙溪	牡丹	猴硐	入蘭正道

牡丹可說是頂雙溪的前哨站。從山谷中流過的溪流稱為牡丹溪，即為「雙溪」的其中之一。在老地圖或文獻中，牡丹的其他名稱還有武灣坑和武丹坑，但早期的武丹坑聚落比較接近金礦區，也就是古道下降至溪邊的區域，在宜蘭線鐵道通車後，加上煤礦開採及轉運，重心才移轉到火車站一帶。牡丹車站前後的鐵道都是陡坡，除了大轉彎之外，火車從屋頂上方通過也是這裡的特殊風情。猴牡公路也是重要的聯外孔道，事實上這條道路歷史悠久，早在日本領臺初期，就由木村久太郎闢建；木村氏是猴硐煤礦與武丹坑金礦的開

火車從屋頂上方通過是牡丹這裡的特殊風情。

交通資訊

火車
搭乘臺鐵至牡丹車站下車。

公車
於瑞芳車站搭乘 F813 新巴士至牡丹火車站下車。

賞遊景點

◁◁◁
牡丹車站
金字碑古道
牡丹老街

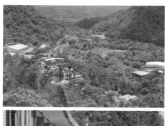

牡丹車站前後的鐵道都是陡坡，所以可看到火車進牡丹聚落前有個大轉彎。

牡丹車站與太魯閣號。

發者，猴牡公路的誕生，象徵淡蘭古道的時代步入終點，曾經偏僻如牡丹這樣的山谷，也加入了資本主義與近代化開發的浪潮。

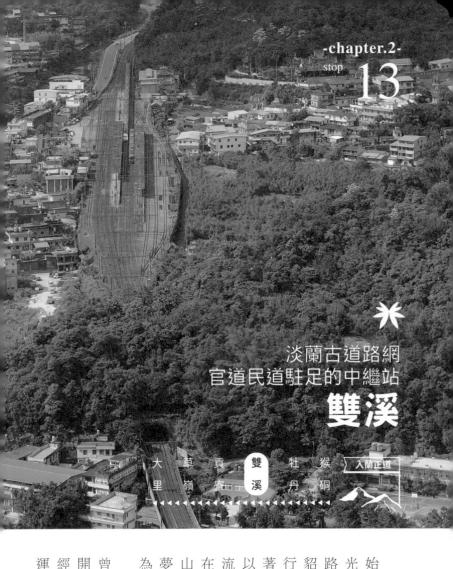

淡蘭古道路網
官道民道駐足的中繼站
雙溪

大里 草嶺 貢索口 **雙溪** 牡丹 猴硐 入蘭正道

雙溪自清朝乾隆年間開始拓墾至今走過兩百多年時光，是昔日淡蘭古道必經之路，也是淡蘭北路官道經三貂地區重要的中繼站。過往行旅從三貂嶺跋山涉水，沿著牡丹坑到頂雙溪，終於可以稍稍歇息。來到雙溪河匯流口，看著牡丹溪與平林溪在此交匯，水光粼粼，蝙蝠山在側，百年前多少商旅墾夢足跡，在雨濛濛的渡口化為漫漫貂山詩篇。

北宜鐵路開通前，這裡曾是雙溪最繁忙的進出門戶，開採自山區的煤礦在此上船，經河運送往臺北與宜蘭，再運回生活物資，渡口旁精緻

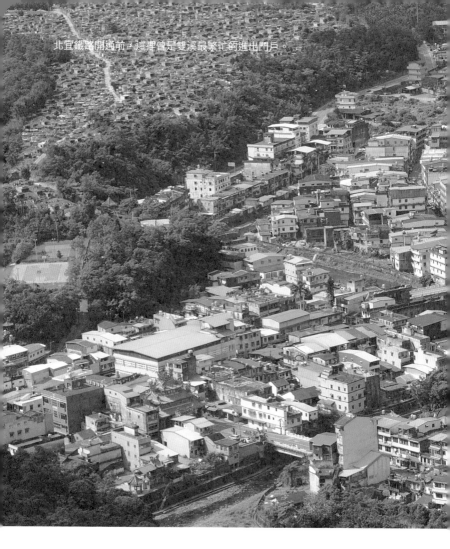
北宜鐵路開通前，這裡曾是雙溪最繁忙的進出門戶。

老街斑駁的古牆，成為攝影者愛拍的秘境角落。

「注腳雙溪」為淡蘭服務據點之一，可預約駐點導覽，細細品味淡蘭與在地故事。

的石砌老厝見證了當年繁華。

鐵路開通後，也加速農礦業的流通，在地著名的大黃瓜，六〇年代每週都要搭乘重二十噸、長十節的火車，準時到中南部市集報到。

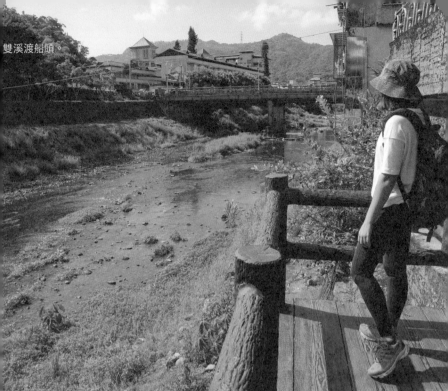

雙溪渡船頭。

雙溪教會。

漫步雙溪公園。

礦業沒落帶走了人潮，反而讓擁有百年歷史的三忠廟及馬偕教堂醞釀出幽然恬適的氛圍，老街斑駁的古牆，如今已成為攝影者愛拍的秘境角落。走進仿巴洛克老建築的林益和堂中藥舖，聽第三代掌門人娓娓道出雙溪老故事，有如店裡的老舖橄欖令人驚喜。老字號海山餅店及轉角的打鐵舖，同樣超過一甲子歲月，老師傅準時上工，留下雙溪自在況味。雙溪南境泰平，還有淡蘭中路民道，也是最精采的雙扇蕨綠徑，一座座土地公成為行旅中最有溫度的座標，迷人的故事正等你來挖掘。

雙溪海山餅店。

雙溪林益和堂。

雙溪蔡冰。

雙溪打鐵舖。

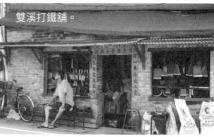

交通資訊

火車
搭乘臺鐵至雙溪車站下車。

公車
於福隆或貢寮車站搭乘 F823 新
巴士至雙溪火車站下車。

賞遊景點

- 雙溪公園
- 雙溪渡船頭
- 雙溪老街

水梯田復耕
春光再現

貢寮

入蘭正道

大　草　**貢**　雙　牡　猴
里　嶺　**寮**　溪　丹　硐

貢寮位於雙溪河流域下游是淡蘭古道北路重要據點之一，聚落形成於嘉慶初期，嘉慶二十二年（一八一七年）的三貂社〈佃批〉，已見其名。咸豐年間至光緒初，才形成有規模的市集。

一九一九年，當時鐵路通車至頂雙溪，而宜蘭則是大里通至蘇澳，因此頂雙溪至大里間必須走路通行，貢寮成為中途站，因此商家大增，耆老相傳，當時約有萬人居住或於此買賣交易。一九二四年，宜蘭線鐵路全線通車，並在此設站「貢寮驛」車站，官府貢寮庄也在此設庄站。光復後改稱貢寮鄉，公所便設在此地。近年人口流失，已經成為老人厝，但附近水梯田的復耕，桃源谷的觀光，社區營造進場，及市政府的活化老街計畫，已讓貢寮春光再現。

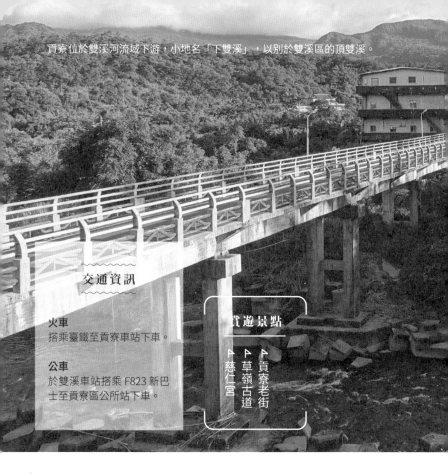

貢寮位於雙溪河流域下游，小地名「下雙溪」，以別於雙溪區的頂雙溪。

交通資訊

火車
搭乘臺鐵至貢寮車站下車。

公車
於雙溪車站搭乘 F823 新巴士至貢寮區公所站下車。

賞遊景點

▷▷ 貢寮老街
▷ 草嶺古道
▷ 慈仁宮

「貢寮街有機書店」是淡蘭服務據點之一，旅客可取得資訊並休憩。

貢寮老街的時代西服社。

慈仁宮是貢寮當地的信仰中心。

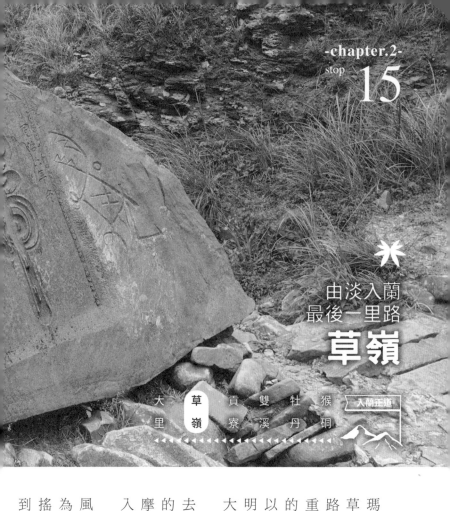

由淡入蘭
最後一里路
草嶺

大里　草嶺　貢寮　雙溪　牡丹　猴硐　入蘭正道

來到遠望坑，就是過去淡水廳與噶瑪蘭廳（一八七六年以前）的交界，而草嶺古道也是「由淡入蘭」的最後一里路！這裡曾經是臺北與宜蘭間往來最重要的道路，也是令人卻步、艱險崎嶇的山徑，古道中頗負盛名的「虎字碑」以及「雄鎮蠻煙摩碣」即是清朝總兵劉明燈路過此地時，為了鎮壓山魔引起的大風及大霧而題。

近年草嶺古道經過整建，已沒有過去的艱險崎嶇，成為一條饒富人文趣味的步道。沿著古道拾階而上，石板橋、摩碣、碑文、土地公、客棧遺址一一映入眼簾，繪成一幅先民生活的風情畫。

而在古道中，隨著坡度逐漸上升，風勢逐漸轉強，路旁也由樹林漸次變為高過行人的芒草，秋季時一片芒花搖曳，也是草嶺古道最負盛名的景致。

到達古道最高處的埡口，太平洋頓時浮

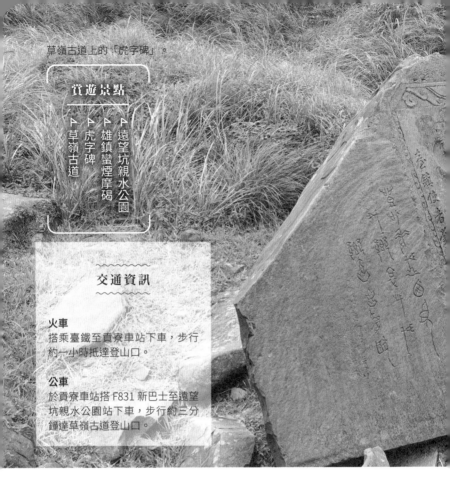

草嶺古道上的「虎字碑」。

賞遊景點

▶ 遠望坑親水公園
▶ 雄鎮蠻煙摩碣
▶ 虎字碑
▶ 草嶺古道

交通資訊

火車
搭乘臺鐵至貢寮車站下車，步行約一小時抵達登山口。

公車
於貢寮車站搭 F831 新巴士至遠望坑親水公園站下車，步行約三分鐘達草嶺古道登山口。

秋季時一片芒花搖曳，是草嶺古道最負盛名的景致。

步道依山傍水，走來十分舒適。

現，眼前山與海交會景象將震撼你的視覺與心靈。這時除了遠眺海上飄渺的龜山島，也別忘了朝桃源谷方向看去，你將發現此地最具特色的地質景觀——單面山，如果你曾疑惑蘭陽博物館的奇特造型，在此處你將豁然開朗。

庇佑吳沙屢戰屢勝的天公廟
香火鼎盛兩百年
大里

大里　草嶺　貢寮　雙溪　牡丹　猴硐　入蘭正道

位處宜蘭頭城北側的大里舊名大里簡，大里自清朝時就是淡蘭古道上的重要據點，奉祀玉皇大帝有兩百年歷史的大里天公廟與淡蘭古道有密不可分的關係。

嘉慶二年（一七九七年），漳州人吳明德捧玉皇上帝神像渡臺追隨吳沙入蘭，居住於草嶺結草廬奉安神像祭祀，吳沙苦於與原住民征戰特來祭拜，從此屢戰屢勝終至和平共處，天公廟香火鼎盛至今。清朝時在大里設有民壯寮，淡蘭古道自牡丹坑至烏石港沿途共設有五座民壯寮，負責保護往來行旅，日治時期設有郵便出張所，並將石城、桶盤堀、大里簡、蕃薯寮合併為大里簡庄。

由於往來商旅眾多，大里老街如

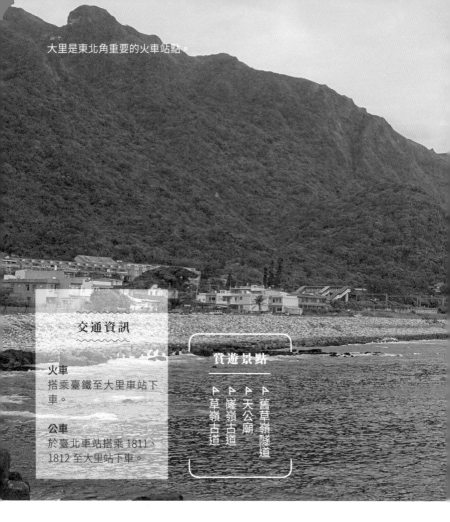

大里是東北角重要的火車站點。

交通資訊

火車
搭乘臺鐵至大里車站下車。

公車
於臺北車站搭乘1811、1812至大里站下車。

賞遊景點

▶ 舊草嶺隧道
▶ 天公廟
▶ 隆嶺古道
▶ 草嶺古道

大里老街仍見往日繁華所留下的痕跡。

大里天公廟香火鼎盛至今。

今仍可看到老樹、土地公廟、石頭屋、福州門、老磚牆這些往日繁華所留下的痕跡。

3

一條入山出谷的
自然百年山徑

第 三 章

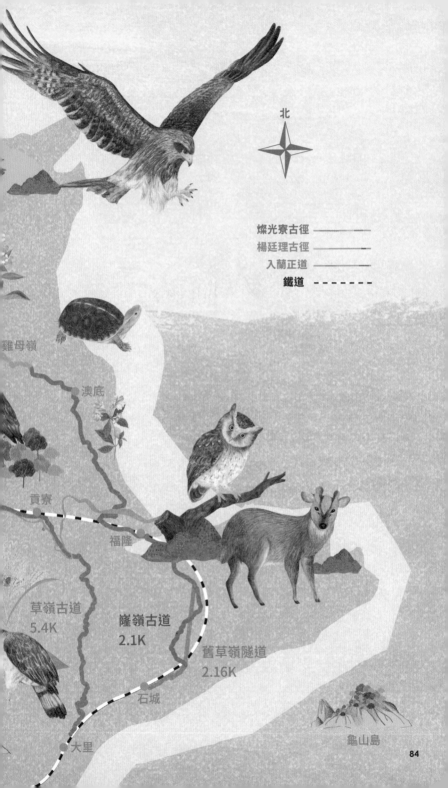

北

燦光寮古徑 ————————
楊廷理古徑 ————————
入蘭正道 ————————
鐵道 — — — — —

雞母嶺

澳底

貢寮

福隆

草嶺古道
5.4K

隆嶺古道
2.1K

舊草嶺隧道
2.16K

石城

大里

龜山島

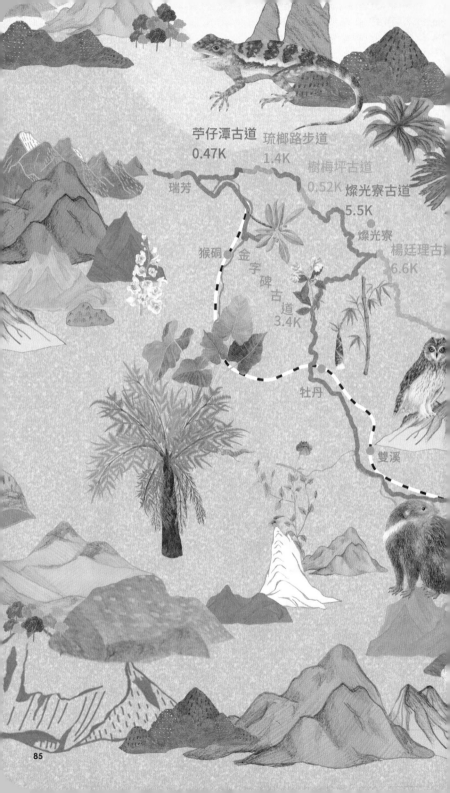

苧仔潭古道
0.47K

琉榔路步道
1.4K

樹梅坪古道
0.52K

燦光寮古道
5.5K

瑞芳

燦光寮

楊廷理古道
6.6K

猴硐

金字碑古道
3.4K

牡丹

雙溪

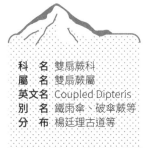

科　名	雙扇蕨科
屬　名	雙扇蕨屬
英文名	Coupled Dipteris
別　名	鐵雨傘、破傘蕨等
分　布	楊廷理古道等

蕨類活化石
雙扇蕨

Dipteris conjugata
Reinw.

雙扇蕨是僅存於全世界極少數地區的珍稀蕨，又稱鐵雨傘、破傘蕨、半把繖、松葉蘭、雄過山，在北臺灣山區卻經常可見，蹤跡廣泛分布於淡蘭古道森林，「二叉分枝」的雙扇蕨科植物，是臺灣唯一灰背雙扇蕨，主要生長在向陽的岩壁上或道路邊較重的空曠地，喜霧氣的生長模式具有二至四億年前古老蕨類植物之特徵，侏儸紀時代之前就出現在地球上，可說是蕨類中的活化石。新北市政府與蕭青陽設計師將雙扇蕨作為淡蘭古道識別系統，象徵淡蘭古道在地球發展生命演化之意義。雙扇蕨為雙扇蕨科雙扇蕨屬下的坡，地生或岩生。常大片生長，呈成林狀態。雙扇蕨可用於庭園美化，亦可作為大型盆栽。藥用則可治療體虛、風濕痛、關節炎等。

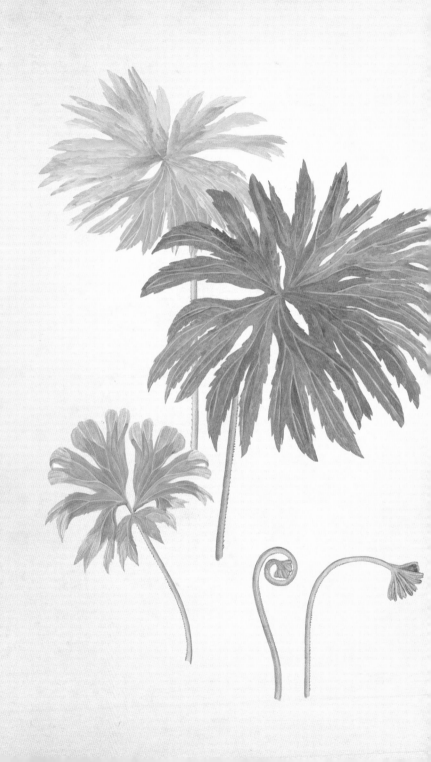

科 名	爵床科
屬 名	馬藍屬
英文名	Assam indigo, Common conehead, Rum
別 名	山菁、山藍、大菁、板藍、南板藍根
分 布	金字碑古道、燦光寮古道等

最天然的藍染
馬藍
Strobilanthes cusia (Nees) Kuntze

馬藍是臺灣中北部低海拔林下常見的野花，具有寬大而光滑的葉片外，葉基具有長而下延的葉肉，加上腋生的穗狀花序，會開出一朵朵淺紫色的合瓣花朵，成為冬季蕭瑟林中別緻的景觀。它的花不像其他吸引訪花者的植物般，把花朵朝外排列綻放，而是各自朝著花序分支的兩側，好像交頭接耳地討論著什麼消息，為每年冬天的林床增添熱鬧氣氛。

馬藍的葉片是從事「藍染」的重要素材，在淡蘭古道北路中，可於金字碑古道、燦光寮古道等尋見。而今日的三峽老街，便留有許多染坊及昔日藍染的石材與器具；各地的閩南族群、客家族群、平埔族群、布農族與泰雅族同樣也有利用馬藍進行藍染的傳統。

科　名　千屈菜科
屬　名　紫薇屬
英文名　Subcostate
　　　　crape myrtle
別　名　小果紫薇、
　　　　拘那花
分　布　燦光寮古道、
　　　　楊廷理古道等

猴不爬樹
九芎

Lagerstroemia subcostata
Koehne

臺灣分布於低、中海拔山區之原始森林或次生林內。樹皮相當光滑，就連猴子爬上去也會溜下來，故名「猴不爬」，日本有「猴溜」之稱。樹幹特具觀賞性，尤其是老幹蒼古，乃高貴樹藝盆景之優等生。為赤腹山雀、綠繡眼、白頭翁、尖尾文鳥及藪鳥之鳥餌植物，喜食果實。

九芎樹皮含鞣質可提取染料，成為許多近山居民的染料之一。九芎耐乾旱，又耐貧瘠，扦插容易成活，於山區邊坡以其枝幹打樁，可防土石崩落，是良好的水土保持植物。

九芎的樹幹質硬，然而主幹容易彎曲，不適合作為建築之用，卻極為適

九芎—花

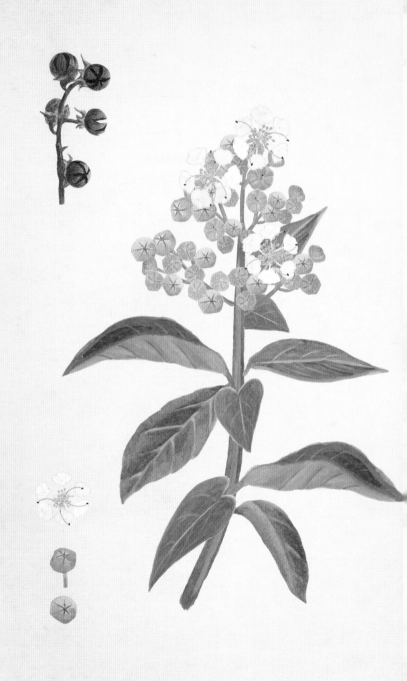

秋天最美的風景

白背芒

Miscanthus sinensis
var. glaber (Nakai) J. Lee

科	名	禾本科
屬	名	芒屬
別	名	芒花、菅芒
分	布	草嶺古道、九份等

芒花在生態上具有水土保持的功能，能在火災過後的破壞地上快速生長，充分展現「野火燒不盡，春風吹又生」的旺盛生命力，開闊地或破壞地上處處可見蹤影，是良好的護坡植物。而且芒草原提供了許多生物生存的空間，常見鶯亞科的鳥類在芒草上跳躍、築巢、覓食等，也是弄蝶類的食草，許許多多生物都倚靠著它生活。

人類也是生態系的一環，當然也不例外，從歷史文獻即可發現先民廣泛應用芒草於生活中，如製成掃帚、屋頂、牆壁等。

芒花種類繁多，但白背芒是臺灣低海拔分部最廣的種類，它與五節芒區別在於植株葉背為白粉狀綠色，開花季節在秋天，如九份、草嶺古道族群龐大，秋天欣賞芒花一般便是指白背芒。

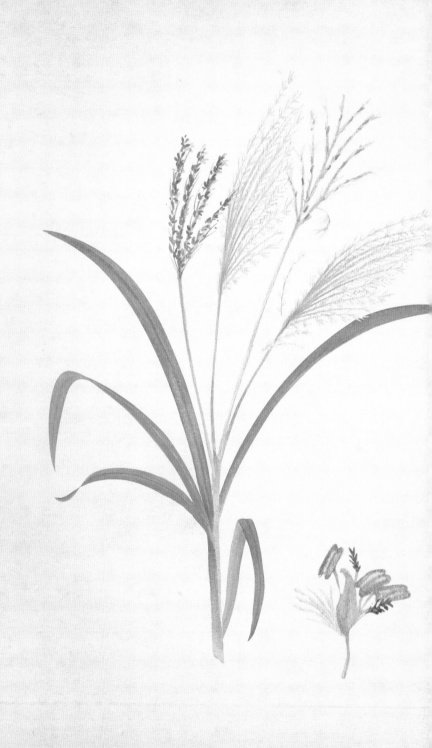

科　名	鐘萼木科
屬　名	鐘萼木屬
英文名	Chinese Bretschneidera
別　名	伯樂樹
分　布	猴硐、金字碑古道等

珍稀保育植物
鐘萼木

Bretschneidera sinensis
Hemsl.

鐘萼木是落葉喬木，曾被公告為珍貴稀有保育類植物，全世界只有一科一屬一種，臺灣僅分布於基隆新山水庫、陽明山大油坑、猴硐、九份、金瓜石等及宜蘭大溪一帶，是亞洲也是全世界鐘萼木分布的東限，在生物地理學上深具意義。鐘萼木花萼為鐘形，故名鐘萼木，花瓣有五片，呈淡粉紅色或白色，以總狀花序排列於枝頂，像是一座美麗的花塔。鐘萼木每年花期約在

四月初，而果實於年底成熟。鐘萼木材質優良，花形大、色豔麗，為可用又可觀賞的珍貴樹種，其嫩葉是輕海紋白蝶幼蟲的唯一食草，幼蟲僅攝食鐘萼木，其分布也受限於寄主植物，每年九月開始，鐘萼木的葉子由綠轉黃，準備以落葉來過冬，屬一年多世代的輕海紋白蝶於冬季以蛹越冬，當隔年春神降臨鐘萼木長出新葉，才能見到成蝶飛舞的蹤影。

科 名	玄參科
屬 名	倒地蜈蚣屬
英文名	Taiwan torenia
別 名	釘地蜈蚣、四角銅鐘
分 布	散見於各古道

如蜈蚣百足爬行
倒地蜈蚣

Torenia concolor
Lindl.

因葉片對生於枝條上宛如蜈蚣之百足、植株整體形態如沿地爬行的蜈蚣,故名之。常被發現於全臺低海拔向陽斜坡且較潮濕的地上。

耐貧瘠地、抗病蟲害、生命力旺盛,常綻放鮮豔的藍紫色小花,分枝數多,莖節部位會長出不定根藉以固著土壤,頗適合地被植栽。除種子繁殖外,扦插繁殖亦相當容易,全年皆可進行。

科　名	禾本科
屬　名	孟宗竹屬
英文名	Makino bamboo
別　名	臺灣桂竹、 篗竹、甜竹、 花棉竹、花殼竹、 麥黃竹、棉竹
分　布	燦光寮古道、 楊廷理古道等

既可食又實用

桂竹

Phyllostachys makinoi
Hayata

桂竹在全臺各地廣泛栽培或造林，特別於海拔高達一千五百公尺的中北部，並引進蘭嶼山間栽植。除了是各地族群常用建材、工藝用材外，桂竹稈也取代日本當地原產竹材，成為日本劍道用竹劍的材料首選。桂竹與石竹筍一樣，是可口的菜餚之一。

不同於其他竹類的竹筍，採收時需於未冒出或剛冒出地面時採收，採收石竹筍與桂竹筍時需待抽高至一百五十公分以上，可用手直接折斷者即可食用，食用方式主要以醃漬為主，與其他竹筍以鮮食為主要食用方式不同。

科　名	天南星科
屬　名	海芋屬
英文名	Giant upright
別　名	elephant ear,
	Night-scented lily
分　布	散見於各古道

野外克難雨傘
姑婆芋

Alocasia odora
(Roxb.) C. Koch

姑婆芋寬大的廣卵形葉片是許多人在山區遇到驟雨時，順手採用的「克難雨傘」；也是遊客撿拾野果時，信手捻來的「臨時包裝紙」。其實走一趟傳統市場，許多魚販攤位上，仍用滿山遍野生長的姑婆芋葉片作為襯墊。雖然姑婆芋的全株具有「草酸鈣晶簇」，誤食會引起消化器官的灼痛，汁液觸及眼睛會造成劇痛，但是只要記得避免折斷葉脈或洗手，姑婆芋的葉片還

真是好用的環保餐具跟雨具。

雖然需要用大量清水稀釋「草酸鈣晶簇」後才能供人們取食，山豬倒是能忍受姑婆芋帶來的灼熱感，因此成為傳統部落餵豬的飼料之一。此外，行走於山林間潮溼處時，一旦被臺灣常見的蕁麻科植物「咬人貓」咬上一口時，可善用一旁的姑婆芋汁液塗抹於傷口處，亦具有緩解酸痛的功能。

科　名　杜英科
屬　名　杜英屬
英文名　Common elaeocarpus
別　名　山橄欖、杜鶯、猴歡喜
分　布　樹梅坪、燦光寮古道等

萬綠叢中一點紅
杜英

Elaeocarpus sylvestris (Lour.) Poir.

樹冠自然優美，不須加以修剪，加上老葉掉落前會變紅，綠叢中的紅葉加添不少美感。盛夏白色花瓣邊緣綴著流蘇狀花瓣裂片藏在群葉中，為綠美化之觀賞樹木，亦屬紅葉樹種，適栽培於庭園或做行道樹。木材黃白色，堅硬而有光澤，適作小型器具及供栽培香菇之段木。

杜英的果實外觀如同小橄欖，外部果肉可供食用，只要稍微醃製過，就能成為美味的小零食，故又稱

為「山橄欖」。種子油用來作肥皂與潤滑油，樹皮含單寧。

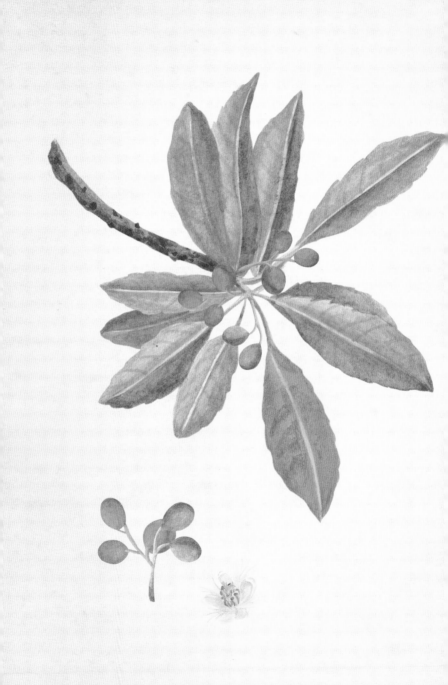

科　名 桫欏科
屬　名 桫欏屬
英文名 Taiwaniana
　　　　Alsophila
別　名 桫欏、木羊齒、山
　　　　大人、龍骨風
分　布 散生於各古道

樹裙搖擺
臺灣桫欏

Cyathea spinulosa
Wall. ex Hook.

臺灣桫欏為桫欏科桫欏屬耐蔭性喬木，莖幹長可高達十餘公尺，外觀與筆筒樹相近。兩者最大差異處，在於臺灣桫欏葉片老化枯萎後並不脫落，僅下垂於樹冠下，形成「樹裙」景觀，遠看彷彿穿著裙子一樣，這是它與筆筒樹最好分辨之處。臺灣桫欏喜生長於海拔兩千公尺以下森林陰溼處，故可於森林溪谷旁或近水處發現它的蹤跡。而它的莖幹，質地堅硬耐久，可作為蓋

香菇寮、蔭棚和花房的材料。且因樹冠整齊，是絕佳的觀賞美化樹種，所以常可見用於景觀布置或庭園植栽。而其嫩芽和髓心都可食，是早期原住民傳統美味野菜，也是野外求生植物，更是常見的藥用植物，可用於祛風除濕，強筋骨，驅蟲等。

分布地點
全島中低海拔山區、
貢寮或福隆

保育等級
II，珍貴稀有野生動物

深夜山中哨音
黃嘴角鴞

Otus spilocephalus

若夜晚在貢寮或福隆留宿，恰巧是遠離人聲或車聲的地方，也許會注意到從山上傳來「噓—噓—」哨音，哨音有時遠有時近，只有專心聆聽的人能發現，這是臺灣原生的小型貓頭鷹——黃嘴角鴞，體長只有十五公分左右，分布範圍從低海拔丘陵到兩千六百公尺高山都可以發現牠的蹤跡，幾乎全年都有機會聽到牠的「噓—噓—」鳴叫聲迴盪在山裡，在冬季甚至會停在路邊矮枝條或路面上專注地看著牠的獵物，即使人類靠近也不一定會飛離，直到牠聽見一隻蚤斯或者老生活周遭。

鼠的腳步聲，才展翅無聲飛行攫取獵物。

然而這樣的專注也為牠們帶來殺身之禍，冬天常常可以看到被撞死的黃嘴角鴞屍體，尤其在一些中海拔山區，由於冬季食物缺乏且過於寒冷，牠們的反應更加遲鈍，常會過於虛弱而無法移動，因此有些牠甚至會立下路牌請大家開車注意有貓頭鷹，避免發生「路死」（Roadkill）意外。

貓頭鷹因為習性的關係，對多數人來說充滿神秘感，然而只要用心察覺，其實牠們就在我們

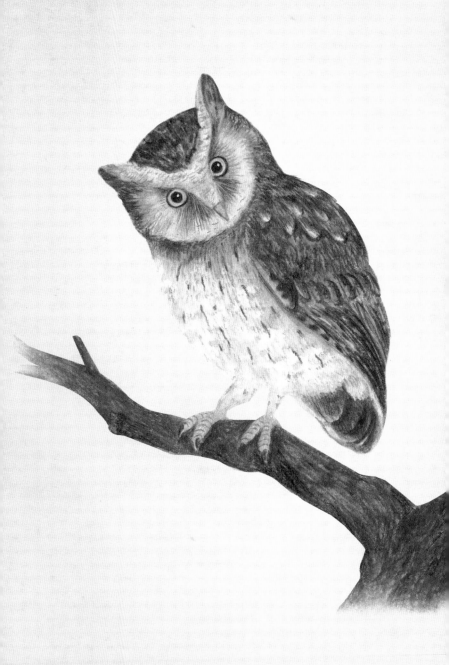

-chapter.3-
animal
02

森林中的小恐龍
黃口攀蜥

Diploderna polygonatum

分布地點——
平地至低海拔山區，
淡蘭古道
森林環境都有分布

保育等級——
一般類

從燦光寮走到雞母嶺的淡蘭古道段，一開始的開闊草坡路段，大約步行二十分鐘就會轉進森林之中，鬱鬱的森林讓人脫離炎夏太陽的酷熱，步行在古道上，多留意自然環境也許你會注意到森林的樹幹或草叢常會有小動物爬行的騷動，放慢速度搜尋，很容易就會發現形似小恐龍的蜥蜴正在灌叢活動，夜間休息時常會攀爬到樹上的枝葉末段休息躲避天敵，也是臺灣唯一不會斷尾求生的蜥蜴類型，牠們以森林中小型昆蟲為食，有時會靜伏在花間，等待訪花的昆蟲來伺機捕食。而這類蜥蜴還有個特異功能，常讓人戲稱牠們為「變色龍」，因為牠們能夠視環境變化以及光線、情緒，迅速地改變自己的體色，雖然沒辦法像變色龍一樣完全複製顏色，但變化之

叢上，驚慌的看著你，若再靠近些還會做起「伏地挺身」試圖威嚇警告你，但面對龐大的人類，牠們最後都是以落荒而逃收場。

仔細觀察這些小恐龍，會發現他們體型雖小，但身體花紋精緻美麗，頭後頸部常有被稱為「鬣鱗」的突起，有些喉部甚至有鮮豔的橘紅色斑，會

在警戒時更明顯地展露出來，特別是威嚇時嘴巴張開，會發現鮮黃色的舌頭，牠們就是攀蜥屬（Japalura）的黃口攀蜥，是臺灣特有亞種。攀木蜥蜴顧名思義擅長攀爬樹木，也常在地面

大，非常有趣。

108

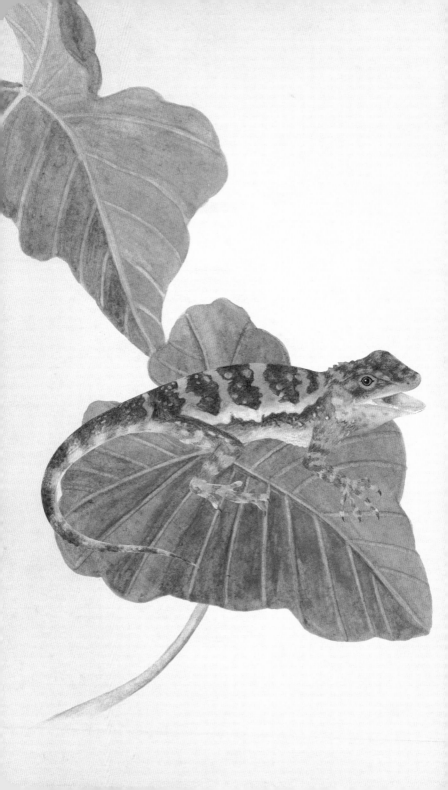

老鷹想飛
黑鳶
Mivus migrans

分布地點————
北海岸、基隆、
新北市山區

保育等級————
II、珍貴稀有野生動物

走在看得到天空的地方，只要你願意抬頭看看，一定有機會見到這種猛禽的身影，「老鷹抓小雞」遊戲中的老鷹，就是黑鳶。在香港又稱為麻鷹，一種廣泛分布在東亞的猛禽，從日本、臺灣到印度都有牠的族群，飛行時最大特徵就是魚尾形的尾羽。黑鳶是非常聰明的鷹類，會利用人類的垃圾場、路上被撞死的動物來取得食物，在北海岸的漁港也有機會看到牠們伺機等待漁船遺漏的雜魚，藉此飽餐一頓，甚至在日本某些地區會特別提及要小心身旁的食物，免得一個不注意被黑鳶偷走。然而，如此聰明的動物，在臺灣卻曾經面臨絕種的危機，

在梁皆得導演拍攝的電影《老鷹想飛》中，跟著屏科大的研究單位及沈振中老師一步步追尋，才發現黑鳶面臨嚴重的農田毒害及濫用捕鼠藥的問題，不輕易放過食物的習性，讓黑鳶常常誤食被毒死的鳥或生物，而這背後恰好反映了臺灣農村濫用藥劑的問題。

黑鳶，目前在臺灣只剩北海岸與南部霧台這兩個穩定的族群，與日本、印度成千上萬的族群，形成強烈對比，猛禽常是環境健康度的指標，身為食物鏈頂端的牠們同時也反映環境毒素的累積，當牠們不再飛翔時，我們失去的不只是一對美麗的翅膀，而是未來的警示。

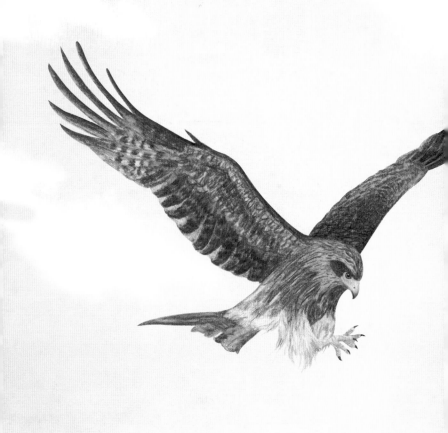

森林底層的漫步者
山羌

Muntiacus reevesi

分布地點
分布於海拔
150~1500 公尺山區、
貢寮

保育等級
II，珍貴稀有野生動物

清晨或黃昏走進古道山徑，最常捕獲到的獵物，體型嬌小的牠們以植物的嫩葉為食，走在淡蘭古道環境較好的路段，其實不難發現牠們的獸徑，若眼睛夠利還有機會發現牠們顆粒狀的排遺，山羌在臺灣族群數量穩定，因為牠們警覺性高，常在目擊前就逃離或發出如猛獸般的警聲。下次走入森林山徑記得把感官跟觀察力打開，並且減低步行音量，也許運氣好你能見到這些漫步在森林裡的精靈呢！

不知是否曾被猛獸的聲音嚇到過呢？一種沒有狗吠聲渾厚，但卻帶著點淒厲的「沃—沃—」，常突然在溪流旁或森林中出現，距離近得有時會嚇一跳，相信許多山友都有這樣的經驗，特別是在天然環境越好的路線越容易遇到，這可不是臺灣黑熊之類的猛獸，牠的真身通常是鹿科中的小不點——山羌。

山羌，是臺灣最小的原生鹿種，體型只有中小型犬隻大小，在野外數量穩定，是許多大型掠食動物的重要獵物，也是原住民

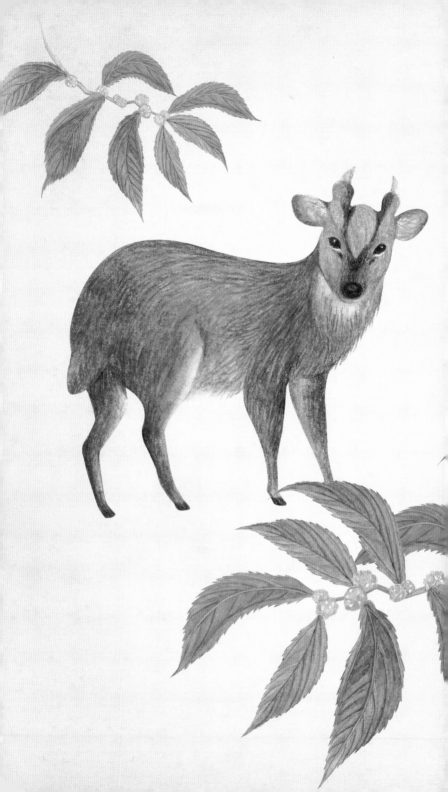

北國大貓
短耳鴞

Asio flammeus

分布地點
主要為低海拔開闊河口、
墾地或高草地；
貢寮田寮洋可見

保育等級
II，珍貴稀有野生動物

當夜晚來臨，星辰與月為寂靜的大地點上燈，田寮洋的稻浪在夜晚只剩影子，世界剩下黑與白的輪廓，飄蕩的夜之浪上，一對翅膀安靜地飛行，隱藏在風聲之中，為這個東北季風強力吹拂的寒冷冬季帶來一絲熱情，牠就是來自北方的夜貓，是鼠輩最害怕的獵人——短耳鴞。

短耳鴞，屬於鴟鴞科，夜行性貓頭鷹，也常會在晨昏活動，是全世界廣泛分布的物種，在臺灣則是稀有的冬候鳥及過境鳥，秋季開始會從中國東北、俄國西伯利亞等地遷移到低緯度地區度

冬，每年從九月開始就有機會觀察到牠們，隔年春天再北返。短耳鴞頭上有兩撮角羽，看起來有如短耳而得名，但其實牠們的耳朵並非在頭上，而是隱藏在內凹的臉上，若撥開牠們顏盤上緻密的羽毛，就會發現左右不對稱的外耳孔，這是牠們夜晚在曠野獵殺鼠類或小型動物的利器。不對稱的耳朵讓牠們能夠精確地定位出獵物位置，即便是沒有光線的夜晚，也能聽聲辨位，精準獵殺。

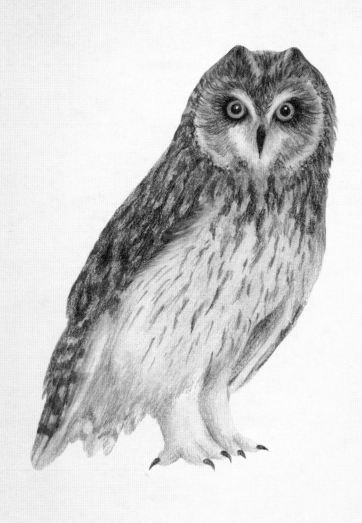

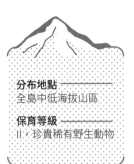

分布地點————
全島中低海拔山區

保育等級————
II，珍貴稀有野生動物

虎頭蜂剋星
東方蜂鷹

Peruis ptilorhynchus

在臺灣山區健行，最危險的野生動物是什麼呢？既不是數量少到幾乎沒人見過的黑熊，也不是毒蛇，而是讓人聞風喪膽的虎頭蜂，每年秋天就會有中低海拔山區山友遭到蜂螫的新聞傳出，只要山友稍有不慎，蜂毒引發的過敏反應會導致喪命的危險。虎頭蜂的兇猛，幾乎臺灣人都知道，但是臺灣森林裡也有一種猛禽，專門以蜂類為食，不管是多兇猛的虎頭蜂都不是牠們的對手，牠們就是——東方蜂鷹。

東方蜂鷹，在淡蘭古道常有機會見到，特別是好天氣時，牠們會盤旋至高空，有時甚至會兩三隻一

起飛翔，東方蜂鷹善於襲擊蜂巢，會先運用猛禽絕佳的視力找出巢位，然後單刀直入的攻擊蜂窩，有時甚至會兩三隻合力，即便是虎頭蜂窩也會在牠們的利爪下支離破碎，東方蜂鷹以蜂巢中營養豐富的蜂卵及蜂蛹為食，牠們體表緻密的羽毛結構，讓牠們就像穿了一層防護衣一樣，毫不畏懼蜂針攻擊，通常一個蜂窩只需三四天就會被蜂鷹完全摧毀，蜂群只能另覓他處。

有機會走在開闊的山徑，不妨多注意天空，也許你會發現東方蜂鷹的身影。

116

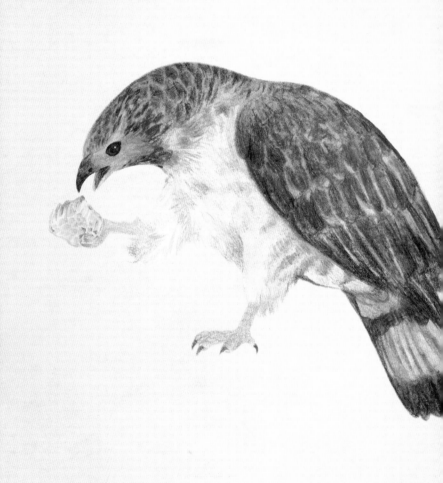

瀕臨絕種
食蛇龜

Cistoclemmys flavomarginata

分布地點 ———
臺灣全島低海拔山區，
貢寮、隆嶺古道、
雞母嶺

保育等級 ———
I，瀕臨絕種野生動物

食蛇龜，主要棲息於森林底層或是接近溪流的環境，屬雜食性，從植物到小昆蟲甚至動物屍體皆會捕食，看起來就像龜將蛇拖入甲中吃食一般。

近年中國經濟崛起，間接造成食蛇龜在臺灣及其他東亞國家面臨很大的獵捕與走私壓力，尤其在華人文化裡，龜不僅代表吉祥長壽，龜甲龜肉自古就使用在食用與藥物上，然而我們真的需要那麼多補藥，而補藥真有其效用嗎？虎鞭、熊膽、犀牛角，再看看自古以來帝王將相吃盡天下「補物」，真有延年益壽的效益嗎？回到最終仍是心態問題，物以稀為貴，不

蛇，有可能是蛇攻擊龜，而牠一縮入整個腹甲與背甲密合，便將蛇夾死，看起來就像龜將蛇拖入甲中吃食一般。

雌龜的背甲最長可達十八公分（雄龜略小），廣泛分布於臺灣低海拔地區，森林環境幾乎都有機會看到，然而近年面臨人為捕捉壓力，已相當難遇見。

黃色臉龐是食蛇龜最大特徵，牠的背甲長約十六至十八公分，雄個體略小，與一般烏龜不同之處是牠們腹甲中間有個韌帶可以控制前半腹甲的開合，因此縮入殼中時，四肢包含頭部可一起縮入毫無破綻，臺灣烏龜中只有牠才辦得到，因此又被稱為「箱龜」。而食蛇之名並非因為牠真會吃變的是人性。

分布地點 ———
全島中低海拔山區，
隆嶺古道、燦光寮、
雞母嶺

保育等級 ———
II，珍貴稀有野生動物

獵蛇銳眼
蛇鵰

Spilornis cheela

早晨走一趟隆嶺古道，當你穿過森林沿著稜線來到開闊的福隆山時，上午九點的太陽正開始發揮熱力，藍色的海療癒你的心情，通常這時有很大機率會聽到一種來自天空的鳥鳴

緩慢而優雅，以蛇類為主食，也會捕食蟾蜍、蜥蝪等小動物，性喜鳴叫且常跟同類一起在空中盤旋飛行互動，因此天氣好的時候常可以看到多隻一起出現在天空，也是臺灣最容易聽聲辨位的猛禽。牠們獵捕蛇類或爬蟲動物時，會選擇適當的埋伏地點，例如開闊地旁的樹頂或者山中林道的電線竿，等待蛇或蜥蝪出來曬太陽或穿越時，一躍而下，用銳利的爪子制伏獵物，即便是毒蛇，在鷹眼跟敏捷的反應下也難逃一劫。

「呼呼─呼─呼─」，揚長繚繞，抬頭看可輕易地發現牠那對巨大的雙翅在空中緩緩盤旋，牠正利用山谷形成的熱氣流滑翔在空中，運氣好的話有機會看到牠低飛過你的頭頂，相信任何人都會看到那雙翼所震撼，牠是臺灣分布最廣泛也最常見的猛禽，蛇類的天敵──蛇鵰，又稱為「大冠鷲」，因其頭頂的冠羽而得名。

蛇鵰，展翅約一百三十至百五十公分，屬於中大型猛禽，飛行速度

下次走在淡蘭古道上，經過稜線或開闊山谷時，不妨多留心天空，也許會跟這對捕蛇之翼相遇。

里山萌獸
食蟹獴

Herpestes urva

分布地點
全島 2000 公尺以下
淺山溪流

保育等級
III，其他應予保育
野生動物

食蟹獴，一種曾經遍布臺灣野溪的野生哺乳類動物，現在卻可能是臺灣人最不熟悉的動物，也許你聽過黑熊、石虎、鼬獾甚至絕種的雲豹，但提到食蟹獴，多數人都是一臉問號，連字怎麼寫都不曉得。

食蟹獴以前又被稱為「棕簑貓」，牠們毛髮特別蓬鬆，像極穿著古代簑衣的狐狸，但屬於獴科的牠們跟貓還有狐狸可是天差地遠，這類動物以敏捷的動作捕獵毒蛇聞名，擅長以敏捷的動作來迷惑蛇類並伺機攻擊，但臺灣的食蟹獴是以田螺、昆蟲、蝦蟹等小型動物為

主食，蛇類青蛙雖然也是菜單之一，但比例較少，雜食性的牠們幾乎什麼都吃，對天然環境有良好的適應性。然而，隨著臺灣野溪環境被破壞和汙染，不知何時開始，食蟹獴幾乎在平地郊野絕跡，成為神秘的動物。

林務局這幾年開始注重淺山生態與農作方式的平衡，二〇一一年與人禾環境倫理發展基金會合作推動「貢寮水梯田生態復育計畫」，在持續推動友善農法與監測下，食蟹獴也開始重新現身淺山環境，希望這個好的開始能延續，讓牠們不再只是陌生的動物。

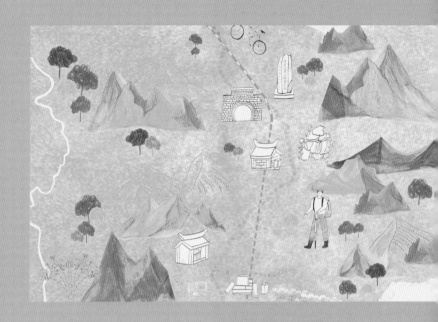

4

達人帶路
走回淡蘭古道北路

第 四 章

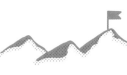

步道
名稱

嶺嶺古道
舊草嶺隧道

海拔高度
約39公尺～349公尺

路程總長
約12公里，雙向進出

路程時間
約4小時30分

特色
歷史古道、自行車道

交通資訊
搭乘臺鐵至福隆車站下車，從福隆街向海邊步行接臺二線左轉（約三分鐘）抵達福隆公車站，搭 F836 新巴士坐到舊草嶺隧道站，步行約二十分鐘可抵達嶺嶺古道登山口。

注意事項
1.如要以步行的方式進入舊草嶺隧道僅限平日，例假日不開放。
2.嶺嶺古道適合具有荒野經驗與基本方向判斷能力，並能行走於較困難自然障礙地形，或具有攀爬能力的登山者。

嘉慶元年（一七九六年），吳沙最後從嶺嶺越過最後一道山稜入蘭，抵達濱海地帶。十多年後，楊廷理經由嶺嶺入蘭，而後噶瑪蘭廳在嘉慶十七年（一八一二年）設立，官民往來此道更加頻仍，成為官道

淡蘭古道
與
鐵道的交會

由石城山稜線眺望海岸的火車通過。

的一段。兩百餘年之後，宜蘭線鐵道建設時也取道隆嶺一帶，只是不再迂迴爬山，而是以長達二千一百六十七公尺的草嶺隧道直接穿過山脈。這項劃時代的建設，大幅縮短臺北與宜蘭間的旅行時間，也讓淡蘭古道失去了交通價值。這座老隧道後來也功成身退，如今成為自行車道，因此我們可以從福隆車站出發，來一趟古道、鐵道、時空交錯的有趣旅程。

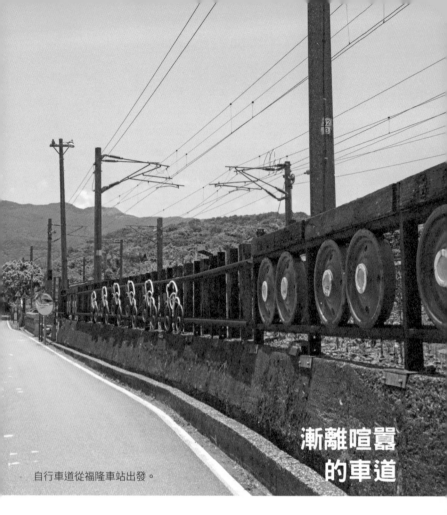

自行車道從福隆車站出發。

漸離喧囂
的車道

　　從福隆車站門口，沿著站前與鐵道平行的福隆街二巷及龜壽谷街走，往舊草嶺隧道的方向前行。

　　離開喧鬧的火車站，很快就呈現鄉間道路的清幽，騎乘自行車的遊客不時往來，增添許多休閒的氣氛。

　　從鐵道下方鑽過之後，右側上方銜接而來的路跡是宜蘭線舊鐵道，雖然軌條已經撤除，但一致的路基寬度，以及殘存的箱涵等等遺跡，都訴說著它不凡的身世。續往前行，再次穿過宜蘭線鐵道後，右邊可見新草嶺隧道，左邊則是「吉次茂七郎紀念碑」。一九二〇年代舊草嶺隧道工程進行時，福岡出身的吉次茂七郎擔任現場監工，卻因病過世，隧道完工後在此立碑紀念。

130

跨過鐵道就接近隧道口了。

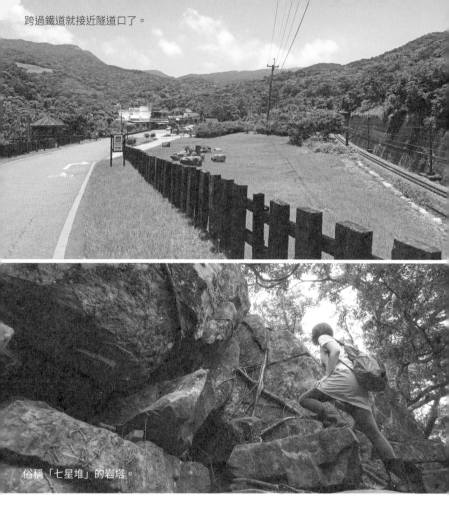

俗稱「七星堆」的岩塔。

在隧道口之後道路爬高，經過一小段上坡來到岔路，直行為外隆林街，取右邊的產業道路續行。雖然還未進入較原始的山徑，但行腳至此已脫離觀光區，四周只有大自然的聲音。眼前的稜線是隆隆山一帶，雖然高度僅四百多公尺，看起來卻相當高聳，而古道所選路徑坡度相對平緩，越嶺的鞍部也最低。抵達登山口前，經過俗名「七星堆」的岩塔，附生的一棵大榕樹增添幾許靈氣，難怪有人傳說這裡是凱達格蘭族的祭壇。內隆林街土地公廟在道路右側上方，雖然經過重建，但石砌古廟仍保存在一旁。

海岸視野極佳的石城山。

輕鬆上稜，
加碼攻頂

內隆林土地公距離登山口並不遠，中途在心齋橋之後，對岸還有一段樹林裡的路徑可以選擇。當另一條路徑回到車道後不久，登山口出現在右側，路徑從右前方徐徐往上。告別水泥鋪面進入林間，清涼許多，寬闊的山坡上路徑清晰，一片綠意中還能勾勒出梯田或房舍的平台遺跡，周圍環境充滿了古道的韻味。這段路程緩緩上升，走起來相當輕鬆，再往前不久便會發現已經接近稜線；森林透空處所見就像一片藍底綠字，書寫著登上稜線的振奮，彷彿也感受到兩百年前先人入蘭時的那份盼望。來到越嶺點，也就來到水頭土地公（石城仔嶺土地公），海岸線簡直伸手可及，近在咫尺。

先別急著下山！沿著稜線，往東北方走，不用半小時的時間，會到一處面

132

石城山往西展望牡丹山、
燦光寮及福隆海岸。

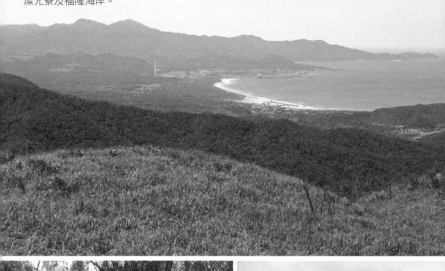

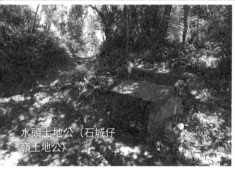

水頭土地公（石城仔
嶺土地公）。

海風陣陣，芒草
也隨風浪花陣陣。

東的展望點。遠方的龜山島，更遠的蘇
澳一帶，算是我們很熟悉的海景，但腳
下的石城漁港和舊草嶺隧道南口，平常
卻不容易找到觀賞的角度，這個位置也
是臺灣鐵道最東端。繼續前進的路徑，
避開了大部分的小山嶺，最後進入一片
芒草山坡，代表此行最高地點石城山就
要到了。海拔三百四十八公尺的石城山，
具有三百六十度的展望，草嶺隧道口以
南的海岸線歷歷在目，平行於海岸的稜
線陡峭聳立，這可是雪山山脈的主稜線
呢！往西邊也能看到福隆一帶，牡丹山、
燦光寮則在遠景橫亙，等於一次飽覽淡
蘭古道北路最精華的地帶。每次站上這
裡，伴隨著海風下芒草原一波波的擺動，
環顧地形起伏與交通線的更迭，都讓人
讚嘆幾百年來進步的歷程。

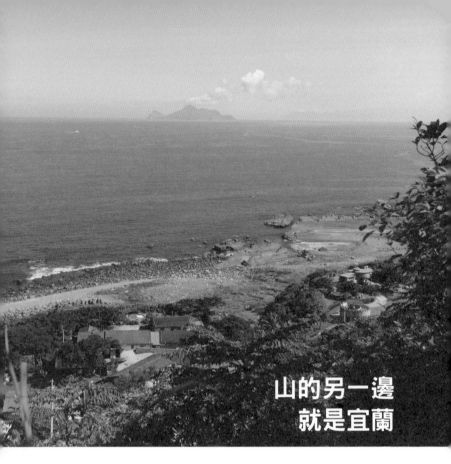

山的另一邊
就是宜蘭

告別精采的淡蘭古道大展望，回到水頭土地公，準備完成這段歷史的越嶺路。

有別於方才上稜前的緩坡，往石城方向的下坡相當陡滑，必須小心行走。下山的過程中，不時見到背景的海天一色，讓人心曠神怡，不知昔時旅人是否也有一樣好心情。古道經過一叢叢竹林後不久，就來到石城土地公，這也是下到平地前最後的土地公，繼續往前大約十分鐘，左邊出現規模不小的石厝聚落遺址。漸漸靠近濱海公路，又回到現代的喧囂，電力火車嗡嗡的音頻不時出現。石城的登山口恰好就在舊草嶺隧道口上方，穿越濱海公路後，順著斜坡下去，就是紅磚砌成的舊隧道口，拱心正上方有日本時代總務長官「白雲飛處」題字。清代蘭陽八景即有「嶐嶺夕煙」一項，而楊廷理也曾以「嵐氣瀰漫日乍紅」

134

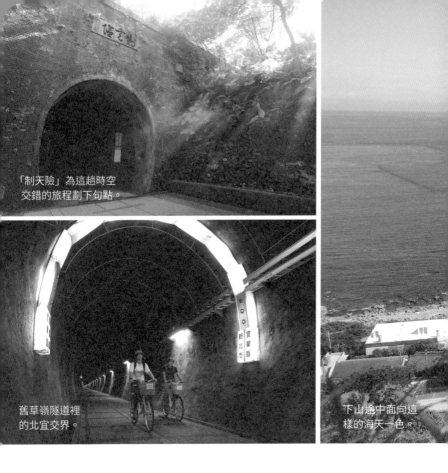

「制天險」為這趟時空交錯的旅程劃下句點。

舊草嶺隧道裡的北宜交界。

下山途中面向這樣的海天一色。

來描述隆嶺，不過若是現代人，恐怕還是會挑個好天氣來體驗古道吧。

舊草嶺隧道在二○○八年成為自行車道，很快地成為知名景點，但由於遊客眾多，目前已在假日禁止行人通行。除了靠近隧道口的左彎，之後幾乎都是長長的直線，相當平緩。改建自行車道時，幾處側面避車洞的空間，布置了石城站的站名牌，而在北宜交界的位置，更用光廊的方式裝飾，成為熱門的留影地點，從福隆騎車到縣界只要幾分鐘，每位遊客都輕輕鬆鬆地「入蘭」了！與翻山越嶺相比，穿過隧道自是截然不同的感官體驗。隧道北口上方，鐵道部長新元鹿之助「制天險」的題字，是這趟行程的終點，也是完美的詮釋。

舊草嶺
隧道

福隆車站 ← **5** 白雲飛處 **70** min ← **4** 石城山 **65** min ← **3** 水頭土地公 **40** min ← **2** 七星堆 **45** min ← **1** 吉次茂七郎紀念碑 **20** min ← 福隆車站 **30** min

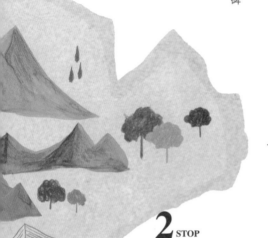

路程規劃 & 路程時間

1 STOP
吉次茂七郎紀念碑

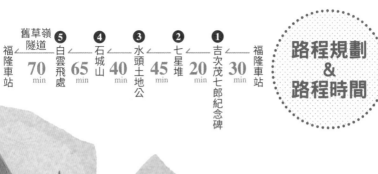

石碑記述著吉次茂七郎的事蹟。

2 STOP
七星堆

大榕樹下可休息,內隆林土地公廟在旁邊不遠處。

3 STOP
水頭土地公
(石城仔嶺土地公)

隆嶺古道越嶺點及稜線岔路的地標。

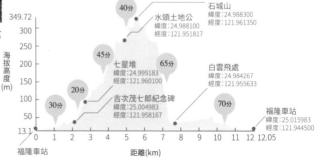

石城山
緯度:24.988300
經度:121.961350

水頭土地公
緯度:24.988100
經度:121.951817

七星堆
緯度:24.999183
經度:121.960100

吉次茂七郎紀念碑
緯度:25.004983
經度:121.958167

白雲飛處
緯度:24.984267
經度:121.955633

福隆車站
緯度:25.015983
經度:121.944500

40分　45分　65分　20分　70分　30分

海拔高度(m)
349.72　300　250　200　150　100　50　13.1

距離(km)
0　1　2　3　4　5　6　7　8　9　10　11　12　12.05

福隆車站

136

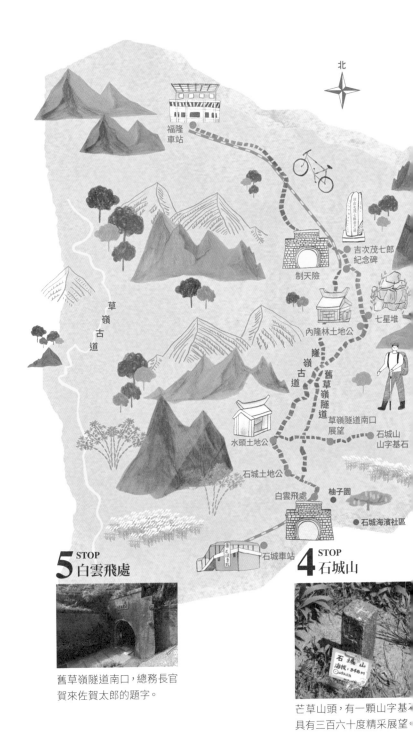

北

福隆車站

吉次茂七郎紀念碑

制天險

七星堆

內隆林土地公

草嶺古道

隆嶺古道

舊草嶺隧道

草嶺隧道南口展望

石城山山字基石

水頭土地公

石城土地公

白雲飛處

柚子園

石城海濱社區

石城車站

5 STOP 白雲飛處

舊草嶺隧道南口,總務長官賀來佐賀太郎的題字。

4 STOP 石城山

芒草山頭,有一顆山字基石具有三百六十度精采展望。

步道
名稱

燦光寮古道
楊廷理古道

海拔高度
約21公尺～610公尺

路程總長
約8公里，雙向進出

路程時間
約5～6小時

交通資訊
搭乘臺鐵至瑞芳車站下車，轉乘827公車至福山宮站下車，步行約十分鐘抵達樹梅坪古道，走過樹梅坪古道後即抵達燦光寮古道登山口。

注意事項
燦光寮古道、楊廷理古道適合具有荒野經驗與基本方向判斷能力，以及能行走於較困難自然障礙地形或具有攀爬能力的登山者。

由燦光寮古道續爬楊廷理古道，是一條沿途景色變化非常豐富的步道，有採金歲月遺留下的巨大礦場，也有山海交際的壯麗景色，更多的是自然幽靜的小溪、廢棄梯田與老土地公，偶爾經過古樸的老

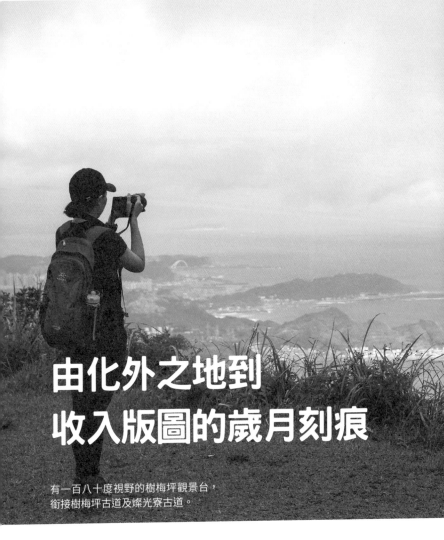

由化外之地到
收入版圖的歲月刻痕

有一百八十度視野的樹梅坪觀景台，
銜接樹梅坪古道及燦光寮古道。

石厝前，時光彷彿回到百年前的臺灣，這段古道屬於淡蘭路網中歷史久遠的路線之一，至少可追溯至兩百多年前，曾扮演最主要的官道，今則是林蔭碧綠、小溪交錯的秘密花園。

設有汛塘以及舖遞，如早在康熙二十三年（一六八四年），臺灣即納入清朝的版圖，但位居東北的噶瑪蘭卻一直屬於化外之地。嘉慶元年（一七九六年）吳沙入蘭，以武裝開墾的模式設立鄉勇，保護往

沿途古樸自然，路面多砌石與泥土路，滿布青翠蕨類，而蟲鳴鳥啼更是不絕於耳。

來商人與前來加入拓墾的移民，披荊斬棘築圍建堡。隨著噶瑪蘭的快速發展與人口增加，清廷開始涉入及治理，臺灣知府楊廷理前後入蘭五次，直到嘉慶十七年（一八一二年）噶瑪蘭正式收入大清版圖，楊廷理精心設計「噶瑪蘭創始章程」做為開發的藍圖，楊廷理在臺灣為官將近三十年的歲月，是官方開蘭貢獻最大的代表性人物，為了紀念他開蘭的貢獻，因此將這段當年楊廷理入蘭多次所行走的古道以他名字稱呼。

古道由燦光寮出發，腰繞南草山後，經雞母嶺下至澳底附近美豐里的打鐵寮，這一帶自古以來生活與經濟型態以務農及採礦為主，農家星羅棋布於山谷四周，溪流兩岸滿布廢棄的梯田與荒蕪的竹林，也因為開發得早，這一帶小徑四

140

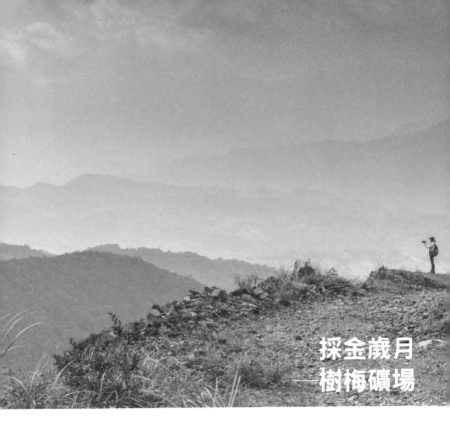

採金歲月
—樹梅礦場

通八達，如今要走訪楊廷理古道主要的入口有三，北側分別可由草山戰備道經樹梅礦場進入，或由牡丹產業道路經廢棄的金瓜石抽水站進入，南側則由接近北一○二甲線道7K的文秀坑道進入，古道途中分別與草山戰備道與雞母嶺街交錯。最輕鬆愜意的走法當然是由北往南走，由九份或金瓜石上山來到草山戰備道的樹梅坪，

樹梅坪辦公室與聚落遺址。

這裡曾是採金歲月最後的據點，隸屬金瓜石礦區的大粗坑與樹梅坑礦山環繞，岩壁因含有金硫砷銅而呈現獨特的黑色，間隔四十年的歲月，礦區僅留下當年的辦公室廢墟與一層層露天開採後的裸露岩壁。

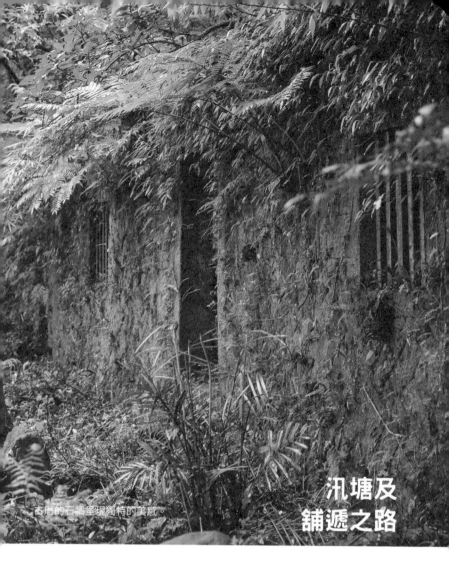
古厝的石牆呈現獨特的美感。

汛塘及
舖遞之路

穿越礦區後進入樹林，先走一段平坦好走的泥土路，接著步道急轉開始下降，穿過一樣來自礦場的岔路，來到當年曾是重要休息站的柑仔店遺址，石厝前的路旁有一個石砌的小爐台，也許當年這柴火爐上面隨時有壺熱茶，供往來的行旅可以解渴禦寒。

前行一會兒路旁出現一道飛瀑，清澈的溪水讓人心曠神怡，緊接著來到重要的岔路口，右側通往廢棄的金瓜石抽水站及牡丹產業道路，左轉則是楊廷理古道，順著古道聽著悅耳

柑仔店遺址。

燦光寮舖跡。

的溪水聲越過牡丹溪上游的小溪，爬上對岸馬上遇到舊時的吊橋基座與馬達遺址，接著來到一棟古老石厝，石厝門面還保存的十分完好，石砌的老牆布滿綠色的植被，走進屋內，一個老石磨靜置在門旁，呈現人去樓空的滄桑。步道穿過一層層廢棄的梯田逐漸上升，不一會路旁出現一片占地面積頗大的石砌駁坎，依古道工作者陳岳推測為燦光寮舖跡，雖然建物都已傾塌，但從周遭完整的駁坎與道路系統，仍可看出當年的規模。

143

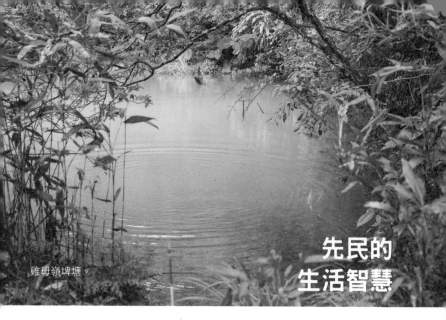

雞母嶺埤塘。

先民的
生活智慧

古道順著山勢腰繞而行，越過幾道小溪及一棟已經頹倒的老石厝，接著遇到一個三岔路口，直行通往牡丹，古道取左開始緩上，不久接上由草山戰備道延伸下來的產業道路，右轉順著產業道路走一小段即可遇到黃吉祠，從黃吉祠離開產業道路再次接上古道，越過小溪沿著廢棄梯田前進，古道漸漸鑽進一片茂密的竹林，竹子在農業生活中是重要的生活材料來源，所以先民拓墾定居時通常都會在附近種竹子，一出竹林左邊果然就遇到一戶石砌老厝，門牌寫著燦光寮十二號，整棟老厝保存的非常好，高聳石牆呈現獨特的美感，而屋前厚實的矮牆依舊守護著石厝。穿過屋前繼續沿著古道前行，不久遇一岔路，直行上山可翻上稜線，古道取右腰繞而行，途中在樹林間出現一大埤塘，這一帶由於

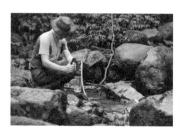

古道順著山勢腰繞而行，越過幾道小溪，清澈溪水經過濾淨，水質甘甜，可稍解一路跋涉之渴。

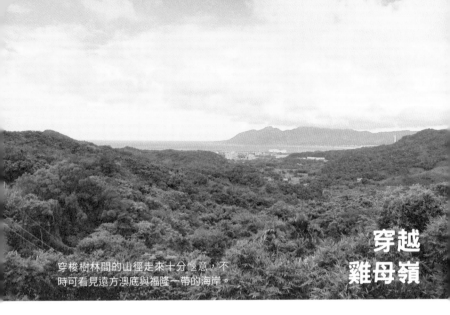

穿梭樹林間的山徑走來十分愜意，不時可看見遠方澳底與福隆一帶的海岸。

穿越
雞母嶺

旱季雨季分明，先民為了避免旱季時無水可用，都會在山谷間築壩或挖掘埤塘蓄水。

古道再次接上產業道路，先遇到十字岔路口，取右順著道路緩緩下行，先遇到十字岔路口，右往燦光寮六號農家，左接保線路，繼續沿產業道路前行，很快再次遇到岔路，離開產業道路進入左邊的古道，在森林間慢慢前行緩緩下降，古道接著與先前的保線路交會合而為一，最後由慈願寺旁接上柏油路，右轉順著馬路接到雞母嶺街左轉，一過橋立即右轉進入古道順著溪邊下行，一路都是石階，雨後潮濕走起來要格外小心。沒多久接上泥土路，穿梭樹林間的山徑走來十分愜意，不時可看見遠方澳底與福隆一帶的海岸，一路上遇到岔路都有指標，經過福安廟從廟旁繼續下行，即可抵達登山口完成這趟美好的古道之旅。

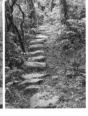

右｜古道上可見在地名為「百二崁階梯」的舊石階遺址。
左｜古道順著溪邊下行，一路都是石階，雨後潮濕走起來要小心。

145

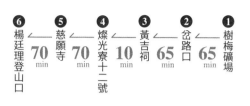

路程規劃 & 路程時間

⑥ 楊廷理登山口 ←70min← ⑤ 慈願寺 ←70min← ④ 燦光寮十二號 ←10min← ③ 黃吉祠 ←65min← ② 岔路口 ←65min← ① 樹梅礦場

1 STOP 樹梅礦場

樹梅礦場是從九份與金瓜石經草山戰備道進入。

2 STOP 岔路口

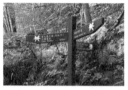

岔路口可通往楊廷理古道或經廢棄的金瓜石抽水站通往牡丹。

3 STOP 黃吉祠

黃吉祠歷史悠久,不屬於土地公,比較類似萬善堂。

澳底

4 STOP 燦光寮十二號

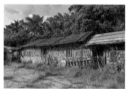

保存完好的石頭厝,屋前有厚實的石牆,仔細觀察老厝四周可以認識先民在此許多的生活智慧。

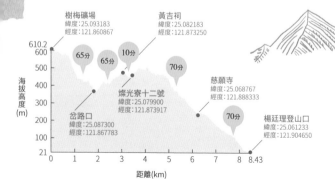

樹梅礦場
緯度:25.093183
經度:121.860867

黃吉祠
緯度:25.082183
經度:121.873250

燦光寮十二號
緯度:25.079900
經度:121.873917

岔路口
緯度:25.087300
經度:121.867783

慈願寺
緯度:25.068767
經度:121.888333

楊廷理登山口
緯度:25.061233
經度:121.904650

65分 65分 10分 70分 70分

海拔高度(m)
610.2 600 500 400 300 200 100 21

0 1 2 3 4 5 6 7 8 8.43
距離(km)

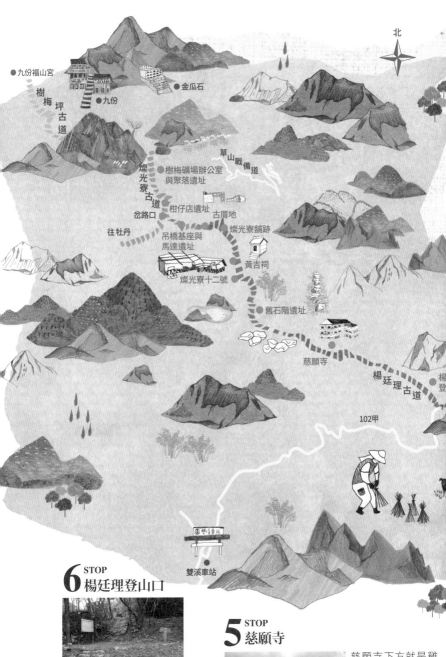

北

●九份福山宮
樹梅坪古道
●九份
●金瓜石
草山戰備道
燦光寮古道
樹梅礦場辦公室與聚落遺址
岔路口
柑仔店遺址
古厝地
往牡丹
燦光寮舖跡
吊橋基座與馬達遺址
黃吉祠
燦光寮十二號
舊石階遺址
慈願寺
楊廷理古道
楊登
102甲

雙溪車站

6 STOP
楊廷理登山口

登山口離線道一○二甲不遠，距離澳底僅三公里，可順道前往澳底走訪吳沙之墓。

5 STOP
慈願寺

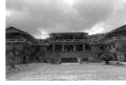

慈願寺下方就是雞母嶺街，過橋沿著河邊走，接下來都是先民鋪設的老石階路。

步道
名稱

田寮洋
崟嶺古道
福隆山

海拔高度
約 11 公尺～456
公尺

路程總長
約 11 公里，雙向進出

路程時間
約 3 小時

交通資訊
搭乘臺鐵至貢寮車站下
車。

注意事項
崟嶺古道適合具
有荒野經驗與基
本方向判斷能
力，以及能行走
於較困難自然障
礙地形或具有
攀爬能力的登山
者。

陽光、沙灘、比基
尼跟音樂祭，對年輕人
來說，大概是提到貢寮
或福隆的第一印象，而
火車上的福隆便當更是
許多人的回憶，然而除
了夏季的狂熱嗨歌外，
貢寮的風卻吸引著一群
人靠近拜訪，特別是秋

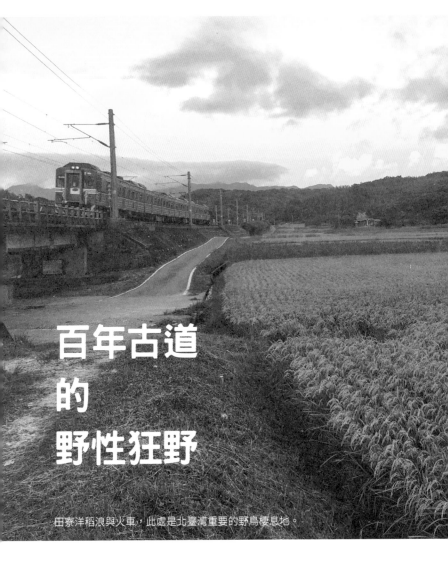

百年古道
的
野性狂野

田寮洋稻浪與火車，此處是北臺灣重要的野鳥棲息地。

冬多雨之際，那是一處名為田寮洋的地方，距離福隆車站僅僅幾分鐘車程，得要彎進狹窄的田間小路，記得別貿然將汽車駛入，否則會車會讓你進退兩難，走進此地區，映入眼簾是彷彿世外桃源的農田與列車。

田寮洋不是洋，是一處有著金黃色稻浪的農地，是鐵道迷最愛的風景，因為列車恰巧橫過農地，彷彿北海道的釧路濕原，只是這裡有著亞熱帶的氣息，還有

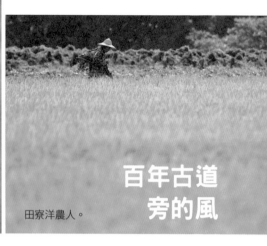

田寮洋
瘋鳶

田寮洋農人。

百年古道
旁的風

臺灣土地祖先的夜總會。

來到此，為的是一群遙遠的旅行者，牠們一年有兩次長途飛行，秋風吹起時，從酷寒的西伯利亞到亞熱帶的臺灣，甚至更南方的印尼度過冬天。隔年，當南風吹起，再度乘著風回歸遙遠的北方，繁殖下一代，人們稱之為候鳥。而候鳥中，有一群目光銳利擅長控制風的翱翔者，自古以來，君王將相酷愛牠們的形象，稱之為猛禽，即是俗稱的老鷹，每到秋冬之際，田寮洋棲地便會聚集許多為牠們癡迷的鳥人，身扛俗稱大砲的長焦段望遠鏡頭與三腳架，一身迷彩勁裝彷彿狙擊手，無畏風雨的等待，等著某個時刻的風吹，讓那對心中的翅膀能順勢飄起。

田寮洋的猛禽種類多，幾乎所有臺灣曠野猛禽都有機會冬天在田寮洋遇見，以高速飛行有名的遊隼，或者身形苗條飛行靈巧的北雀鷹，但若要說最具代表性的絕對是鷂屬（Circus）猛禽，這類猛禽善於漂浮，不像一般鷹類會常利用熱氣流盤旋至高空中，彷彿節慶表演的戰機，讓人一覽無遺。鷂屬猛禽則是貼著地形飛行的隱形戰機，牠們現身時有如鬼魅，忽地就從濕地的長草間現身，一對翅膀在草浪上低飛著，幾乎不拍動的翅膀，像被一條看不見的風牽引著，正當你覺得一派悠閒時，

花澤鵟雄鳥
（鵲鷂）。

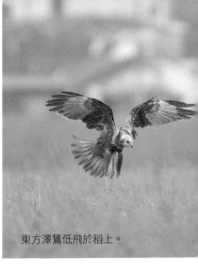

東方澤鵟。

東方澤鵟低飛於稻上。

迅速在空中旋轉翻身，用超乎你想像的姿態，有如一顆炸彈落入草叢，濕地的水鳥們像是炸彈的衝擊波般擴散驚飛，轉瞬，鵟屬猛禽的腳上已多了隻魂斷異鄉的雀鳥。

鵟子翻身，常在武俠小說中形容高手的輕功了得，能在空中迅速地翻圈，而親眼見到鵟子獵鳥，恐怕比武功高手還要迷人。

田寮洋為何會聚集這麼多猛禽呢？若打開 Google Map 來看似乎只是北海岸一塊不起眼的小農地，然而若把地圖的比例尺縮小，會發現田寮洋乃至於整個貢寮位於雙溪沖積扇，而這塊小小的沖積扇緊鄰著臺灣島最東邊的端點—三貂角，這樣的地理位置恰巧是東亞候鳥航線進入臺灣最好的第一站，沿著俄羅斯堪察加半島—日本—臺灣這條航線進來的候鳥們，北海岸地形上的端點是牠們橫越海洋後最重要的登陸點，而有水的地方就有生命滋養，雙溪蜿蜒沖積出的狹小棲地，便是這些遠方嬌客的飛行補給站，甚至許多鳥種在此度冬。

百年前，貢寮曾是馬偕醫生前往宜蘭的旅途中繼點，往後的日子人們開拓的道路一條條地留下痕跡，並拓展了聚落，然而有些道路人看不見，比方說鳥的航線，如今候鳥們尚能在田寮洋這塊小小的棲地，不知未來百年，澤鵟依舊能飛翔在這片草浪之上嗎？

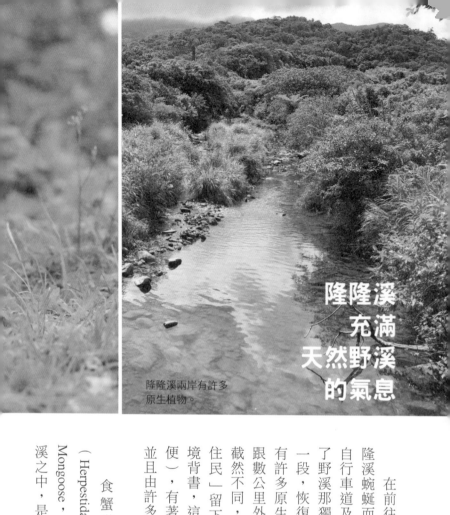

隆隆溪
充滿
天然野溪
的氣息

隆隆溪兩岸有許多
原生植物。

在前往隆嶺古道登山口前，道路會沿著隆隆溪蜿蜒而上，在經過草嶺隧道前，已經規劃自行車道及親水景觀溪，雖便於親近，但也少了野溪那獨特的美，然而彎進登山口前的最後一段，恢復為本來樣貌的溪谷相當優美，充滿天然野溪的氣息，兩岸有許多原生植物與樹，跟數公里外充滿外來樹種跟水泥護壁的景觀溪截然不同，而登山口前的心齋橋上，當地「原住民」留下了重要痕跡，這痕跡是兩坨新鮮的食蟹獴排遺（糞便），有著食蟹獴排遺的典型特色斷成兩截，並且由許多昆蟲甲殼及蟹殼殘渣所組成。

食蟹獴又之稱為棕簑貓，屬於獴科（Herpestidae）的哺乳類動物，英文稱為Mongoose，曾經廣泛分布在臺灣中低海拔的野溪之中，是常見的哺乳類動物，獴科家族中最

152

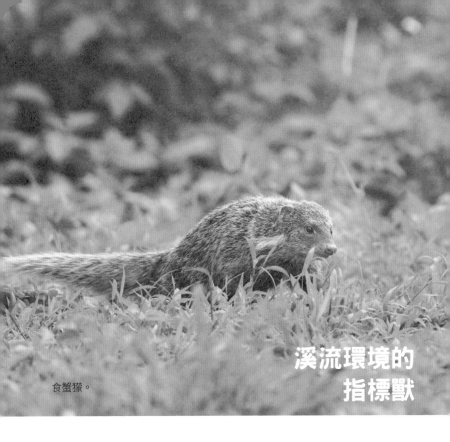

食蟹獴。

溪流環境的指標獸

登山口前的心齋橋旁，發現食蟹獴排遺。

有名的應該是迪士尼卡通《獅子王》辛巴的好友之一，略帶神經質的小不點——丁滿，丁滿就是獴科家族中的狐獴。獴科，因為擅長捕食蛇類而聞名，例如沖繩就為了島上毒蛇過多的問題曾引入獴來克制（結果造成更大問題，失敗收場）。臺灣食蟹獴也同樣會捕捉些蛇類，但蝦蟹昆蟲才是牠的主食，然而，隨著中低海拔的野溪大多數都被破壞（水泥化、未考量生態的整治），食蟹獴成為社會大眾聞所未聞見所未見的生物，只存在一些環境較好的野溪或淺山環境了，這幾年里山倡議風行，北部少數農田開始運用友善環境的農法，而食蟹獴也開始回歸，是個好的開始。

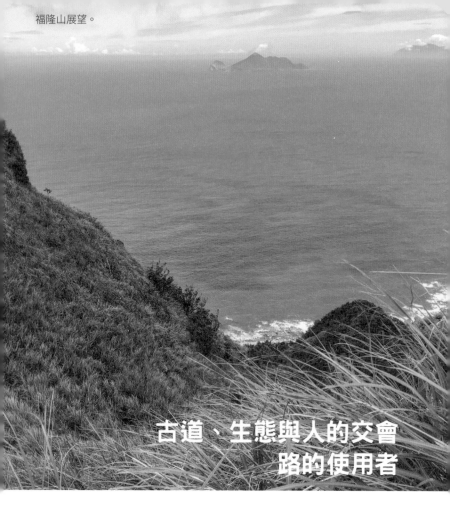
福隆山展望。

古道、生態與人的交會
路的使用者

沿著產業道路前行經過心齋橋後，繼續沿水泥道路向上，最後會見到許多登山布條，取右沿著產業道路走就對了，道路最後會見到左側有一小塊笨白筍田，澤蛙跟小雨蛙是這裡的常住居民，而白腹游蛇正悄悄地潛伏在水中，從產業道路右側可接上隆嶺古道山徑，若你是夏季來訪，會由人面蜘蛛網「面膜」迎接你。在森林山徑中人面蜘蛛架起一面面迎接你的巨網，為了網下穿越森林通道的飛行昆蟲或瘦弱的野鳥，是的沒錯，小型野鳥也是人面蜘蛛的菜單之一。

從登山口一直到稜線的水土地公（石城仔嶺土地公）數不清的蜘蛛網正等著你，聽起來有點

154

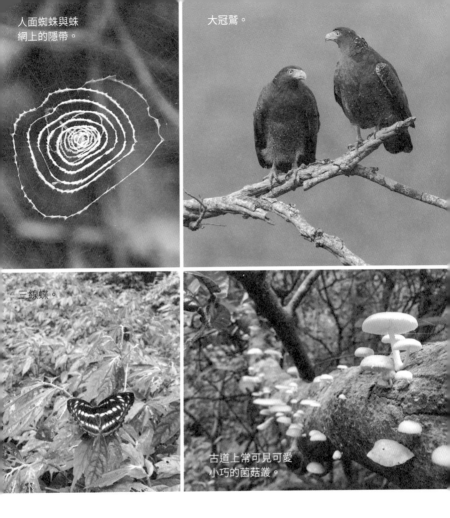

人面蜘蛛與蛛
網上的隱帶。

大冠鷲。

三線蝶。

古道上常可見可愛
小巧的菌菇叢。

恐怖，但人面蜘蛛對人完全無害，
然而蜘蛛在天然環境中的除蟲能力
比殺蟲劑有過之無不及，卻不會造
成環境污染，面對這些蜘蛛網的方
法，只需走慢一點，善用登山杖撥
開即可，牠們自己會快速修復。這
些密集的蜘蛛網，背後代表著，嶺
嶺古道這條山徑，不僅是供人行走
的步道，同時也是許多昆蟲的通
道，比方說蝴蝶的蝶道。若你左閃
右避時仔細觀察會發現，步道上還
有許多穿山甲的洞、食蟹獴及鼬獾
覓食時挖出的小坑，路的使用者，
不單是百年的人蹤，還有寫在自然
史中更遙遠古老的野性靈魂們。

155

5 福隆山 ← **30**min ← **4** 水頭土地公 ← **45**min ← **3** 內隆林土地公 ← **3**min ← **2** 七星堆 ← **50**min ← 福隆車站 ← **30**min ← **1** 田寮洋 ← **30**min ← 貢寮車站

三貂角燈塔

2 STOP 七星堆

七星堆由巨石磊疊而成,神祕的巨大結構,讓人稱奇。

3 STOP 內隆林土地公

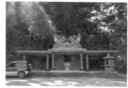

內隆林土地公位處路徑旁,默默守護來往的行旅者。

4 STOP 水頭土地公 (石城仔嶺土地公)

經過水頭土地公可直下通往石城的步道。

5 STOP 福隆山

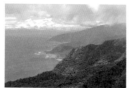

前往福隆山的路徑上,可遠望龜山島,是絕佳的展望點。

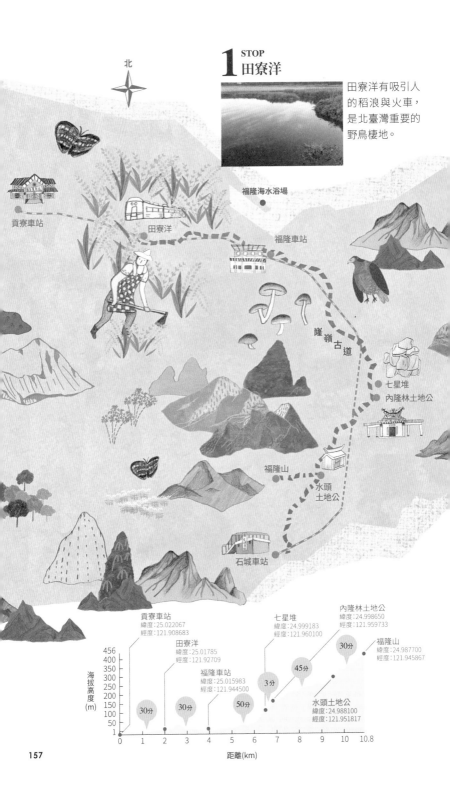

1 STOP
田寮洋

田寮洋有吸引人的稻浪與火車，是北臺灣重要的野鳥棲地。

北

貢寮車站

田寮洋

福隆海水浴場

福隆車站

隆嶺古道

七星堆
內隆林土地公

福隆山

水頭土地公

石城車站

貢寮車站
緯度：25.022067
經度：121.908683

田寮洋
緯度：25.01785
經度：121.92709

福隆車站
緯度：25.015983
經度：121.944500

七星堆
緯度：24.999183
經度：121.960100

內隆林土地公
緯度：24.998650
經度：121.959733

福隆山
緯度：24.987700
經度：121.945867

水頭土地公
緯度：24.988100
經度：121.951817

海拔高度
(m)

456
400
350
300
250
200
150
100
50
1

30分　30分　50分　3分　45分　30分

0　1　2　3　4　5　6　7　8　9　10　10.8

距離(km)

-chapter.4-

trail

04

步道
名稱

金字碑古道

海拔高度
30.5公尺～500.5
公尺

路程總長
約10公里，雙向進出

路程時間
約4～5小時

交通資訊
搭乘臺鐵至猴硐車站
下車，轉乘F808新巴
士在弓橋里活動中心
站下車，或是搭808
公車在苓橋里站下車，
往回走左轉（不過橋）
沿產業道路走十分鐘
過右側淡蘭橋後便是
金字碑古道登山口。

注意事項
適合喜歡親近自
然、經常登山健
行，具備基本步
行自然山徑能力
之健行者。

每次雨中來到猴
硐，踏上襯著滿溢水綠
青苔的蜿蜒山徑時，靜
靜斜落的雨絲很容易就
會把人帶入時間之廊，
回到那個曾經人聲雜沓
往來絡繹不絕的百年
前。二〇一三年的大年
初一，我在大雨中從猴
硐出發，一路往牡丹、

158

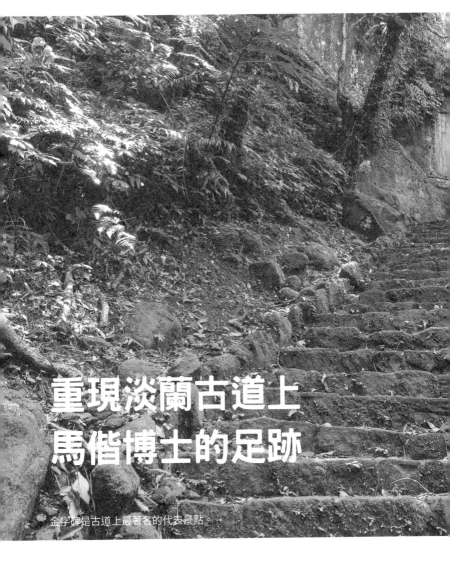

重現淡蘭古道上
馬偕博士的足跡

金字碑是古道上最著名的代表景點。

雙溪、貢寮、福隆、頭
城、蘇澳走去，這是我
給自己的生日禮物：想
要追尋一八七二年遠渡
重洋來到臺灣的馬偕博
士，曾經行過的腳蹤。

也是同樣的雨吧。

在那個還沒有鐵路、汽
車公路的年代，馬偕博
士帶著門生一次又一次
走在這條路上……他的
日記、書信、回憶錄，
為我們提供了遙想當年
的素材：我想像著自己
是個隔著時空追隨馬偕
步履的旅人，神遊在馬
偕日記的隻字片語與書
信中的千迴百轉裡，或

來到頂雙溪

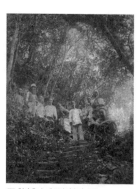

馬偕博士與淡蘭古道。

若我是那個從一八七二年馬偕博士來到淡水就開始追隨他的第一位門生顏清華（阿華），於是，我試著模擬阿華跟在馬偕身邊行走在淡蘭古道上的視角……

一八八七年四月二十日，已經不知道是第幾次了，我陪著偕牧師一起來到頂雙溪。這一次是十七號離開淡水，先沿著淡水河，一早上從雞籠出發，一路上都是大雨不斷……。記得一個多月前的二月廿七日一早，我陪偕牧師和柯爾曼先生先是搭汽船去了艋舺，在那裡傳教，廿八日一大早又啟程經過錫口、水返腳，一樣是在大雨中來到雞籠，第二天從雞籠出發，繼續在大雨和泥濘中行走，晚上則在頂雙溪一間不舒適的旅社過夜。

因為不論是從雞籠或是暖暖啟程往噶瑪蘭，或是從大里簡、頭城、打馬煙回淡水，頂雙溪正好是一天腳程可以走到的重要據點，所以大部分時候我們都會在這個被偕牧師讚美是個美麗的所在的地方停留一晚，布道和拔牙，有時晚上的聚會甚至會有三五百人來參加。第二天再續續沿著小徑走。

記得一八七三年十月跟著偕牧師第一次來到這個美麗的小鎮，就是從雞籠開始一路經過蜿蜒滑溜的小徑，直到三貂嶺，因為常常會遇到下雨，不論是爬山或下山都不是簡單的事。一樣是十

從一百四十年前的一個故事開始

月，一八七八年十月偕牧師的好朋友甘為霖牧師和我們一起從淡水出發（十三日），一路經過崙仔頂、大龍峒、溪州、南港，十六日一早，我們一行人，穿山越嶺來到雞籠，十七日，天還沒亮我們就起身出發要往東海岸的頭城、蘇澳、南方澳方向，展開為期一週的布道之旅，還記得當天晚上抵達頂雙溪前，經過三貂的山區，偕牧師和甘牧師不知摔倒多少次，惹得大家哈哈笑。

頂雙溪這個地方，不只是往東海岸行經路上很重要的據點，對偕牧師來說，也和他的兒時記憶連在一起，他曾說：「頂雙溪這個美麗的漢人鄉鎮，位在兩條湧流不息的溪水之間。遠處有個山谷，看起來就像老蘇格蘭的幽谷」。村子外種植著茶葉和番薯，山谷中種植著稻米，越過三貂嶺，往東邊看，有著雄偉美麗的景色，蕨類的樹就像翅膀的羽毛，可惜這裡一直沒有比較舒適住宿的地方，常常我們得全身溼透地在又濕又髒又陰暗的旅社或是茅草屋裡過夜。終於，這次來，已經看到頂雙溪石造的禮拜堂正在往上蓋，下次經過時應該就會完工了，也會有比較舒適的住所了。（以上，參考改寫自《馬偕日記Ⅰ-Ⅱ》，玉山社出版）

來自蘇格蘭高地、加拿大籍宣教士馬偕（George Leslie Mackay），一八七二年三月九日從淡水上岸後，半年便學會用臺語傳教，第二年（一八七三年）十月廿一日，便首度行經頂雙溪翻越草嶺古道來到蘭陽平原的頭城，直到他病逝的二十九年間，馬偕這位「新臺灣人」親身見證並參與了十九世紀末二十世紀初的臺灣歷史，他宣教往返路程中記錄的大量動物植物地質、人類學考察資料、當時臺灣原漢風土民情、聚落環境……，已成為今日了解十九世紀臺灣不可或缺的重要史料。而他的足跡更遍布臺灣西部苗栗以北與淡水廳─噶瑪蘭廳，甚至到達基隆北方三島和後山花蓮。

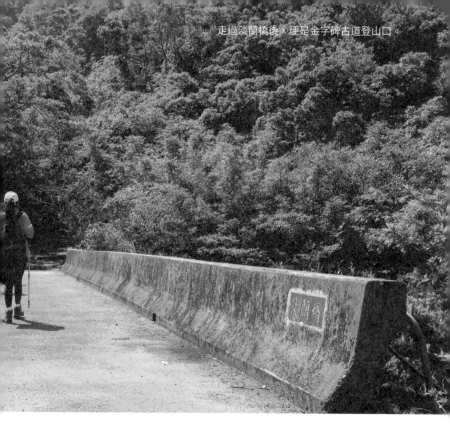

初到臺灣的頭七年，他只有一百七十五天停留在淡水，其他時間都在行旅之中，透過不斷的旅行、旅行、旅行，深入北臺灣各個聚落，傳教、辦學、醫病、拔牙，就像他的座右銘「寧願燒盡，不願銹毀」所揭櫫的精神。一九〇一年六月二日病逝於淡水，並永遠安息在這塊土地的懷抱裡。他一八九五年所寫的回憶錄裡曾這樣說道：「⋯⋯我所摯愛的地方，在那裡我曾度過最精華的歲月，那裡也是我生活關注的中心。望著島上巍峨的高峰、深峻的山谷及海邊的波濤，令我心曠神怡。」

馬偕博士在一八七三年至一九〇〇年間北宜鐵路尚未開通，陸路交通必須翻山越嶺時，徒步往返淡─蘭兩地二十四次（參見吳永華著《馬偕在淡蘭古道》，白象文化出版），並於路途中設立教會近六十處，而他所經之路便在今日所稱「淡蘭古道」之中。他二十九年的傳教生涯中，

不僅在淡水創立牛津學堂與女學堂，傳授現代知識、培育傳教人才，開創北臺灣基督教與現代教育之先，當時許多從噶瑪蘭來到淡水女學堂（今淡江中學前身）的女學生，走的也是這條淡蘭古道。

時間來到現今，雖然百年前馬偕博士和門生當年的行腳路徑，已無法確切完整呈現，許多當年聚集眾人拔牙布道的據點也已成為地圖上的一個標記，但當我們踏上這一條曾承載著一個遠渡重洋來到北臺灣，終日疾疾奔走其上，一心只想將心中最美好的福音傳到各地去的宣教士的信仰之路時，也許我們就更能感受到這位十九世紀新臺灣人「黑鬚番」，當年和這片土地曾有的交融與故事。想要踏上這條馬偕之路，可以從猴硐站起始。行經迄今保留最完整具代表性的古道段──金字碑古道，越過三貂嶺後繼續前行，一路來到牡丹、雙溪。

猴硐最早始於清光緒年間因金瓜石的大、小粗坑金礦開採，逐漸發展出小規模人口聚集，昔日因煤礦開採，再度引入一批人潮；如今礦業雖已沒落，但仍保存大量產業遺址，本身即是一座小煤礦生態博物園區。到猴硐，搭火車最方便，下車後可以順遊願景館、整煤場，走上橫跨基隆河的運煤橋，遙想感受一下當年煤礦產業的榮景，沿著基隆河右岸猴硐路前行至介壽橋頭懷德亭旁有一步道岔路，往上可至建於昭和年間的猴硐神社。

過懷德亭續行猴硐路接九芎橋路，約行六百公尺過九芎橋就會來到二〇〇五年十月移址重建的猴硐國小新校區，二〇〇〇年被象神颱風豪大雨帶來的土石流沖毀部分校舍校的舊校區就位在其後方、九芎橋旁大坑溪旁產業道路上，二〇一二年成立猴硐生態教育園區迄今。行經生態教育園區後，約三百公尺，就會來到金字碑登山口。

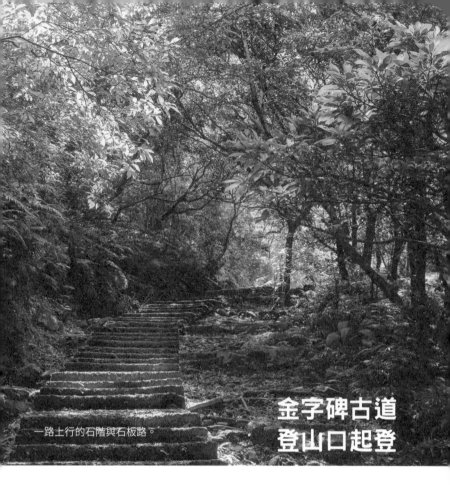

金字碑古道
登山口起登

一路上行的石階與石板路。

登山口前岔路，往左為為可抵九份的大粗坑古道，往右過淡蘭橋、天煌亭即為金字碑古道登山口，一起登，步道便是一路上行的石階與石板路。參考當地地質環境、馬偕博士留下的珍貴照片，以及尚存未經重新鋪設改建之古道段，可知金字碑古道最早乃是一以砂岩疊砌、寬約一百八十公分的古道。金字碑古道全程約三點四公里，皆位於蓊鬱林間，一路走來雖氣喘吁吁，卻偶有山風拂來，也不怕夏日陽光炙射。一路緩坡上行進入深林，印著翠綠苔蘚與已被時光之痕撫過更顯浸潤的砂岩石砌古道，葉間陽光灑落光影中，更顯古樸質感，可見到磨壁題刻於山壁上之碑文：「雙旌遙向淡蘭來，此日登臨眼界開。大小雞籠明積雪，高低雉堞挾奔雷。穿雲十

古道蜿蜒，林蔭遮日，十分涼爽宜人。

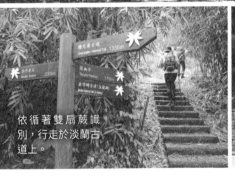

依循著雙扇蕨識別，行走於淡蘭古道上。

金字碑古道會穿越一〇二縣道瑞雙公路二三公里處。

里連稠隴，夾道千章蔭古槐。海山鯨鯢今息浪，勤修武備拔良才。」該碑文為清同治六年（一八六七年），時任臺灣總兵的劉明燈於北巡途中經三貂嶺，因有感於三貂嶺地勢險峻難行而立此碑。

金字碑後續行約三百公尺即可抵達探幽亭與奉憲示禁碑，此處也是金字碑古道的最高點，九份、牡丹、猴硐的交界。探幽亭前直立著的「奉憲示禁碑」，其年代比金字碑更為久遠（清咸豐元年，一八五一年），主要為示憲禁止濫墾與伐木，被譽為臺灣最早的環保碑文。過此最高點後，接著便是一路陡下坡，約五百公尺便抵達一〇二縣道瑞雙公路二二公里附近，與公路交會。

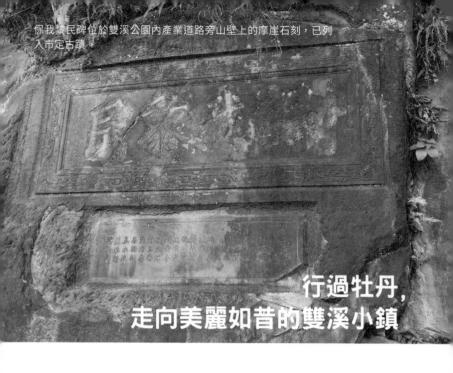

保我黎民碑位於雙溪公園內產業道路旁山壁上的摩崖石刻，已列入市定古蹟。

行過牡丹，
走向美麗如昔的雙溪小鎮

橫越穿過一〇二縣道後，則可看到新北市政府觀光旅遊局設置之指標，循著已修繕完成的金字碑登山步道穿越竹林一路緩下，約半公里即會來到定福煤礦遺址附近岔路；再半公里，路旁可見一有應媽；再三四百公尺即來到位於步道出口旁主祀玉皇大帝的慶雲宮。沿著定福路，步行約三點三公里抵牡丹國小與牡丹車站。

沿著牡丹溪繼續向東南行，從牡丹至雙溪約四公里，大部分路段只能行走在一〇二縣道瑞雙公路上，唯車流量尚不致太窘迫，周邊山色綠意綿延。若不想徒步於柏油路面，亦可考慮搭一段區間火車。牡丹車站目前為無人管理的區間小站，設計建造時為降緩火車行駛的坡度，規劃了一個一百二十度的彎月形的車道，是全臺灣最彎曲的車站。從牡丹搭乘區間火車到雙溪，只需五分鐘。除了步行或是搭火車，當然也可以利用腳踏車，乘風飛揚漫遊的感覺尤其適合牡丹—雙溪—貢寮之間。

若是步行來到雙溪，進入城鎮聚落前，會經過雙溪公園，就在右邊山壁上有一面摩崖石刻。依《雙溪鄉志》記

雙溪鎮上昔日知名的打鐵舖。

載，該碑為一九〇八年（明治四十一年）雙溪鄉紳所立，碑上刻有「保我黎民」與集資建碑的鄉紳姓名，國民政府來臺後曾被槍托毀損，導致碑文多已模糊不清。雙溪是一個值得細細品味的小鎮，一如馬偕牧師於一百四十五年前所盛讚的──被兩條溪流所環繞的美麗所在。包括馬偕牧師於一八八六年設立，至今仍保留馬偕博士「耶穌聖教」手跡的雙溪教會；雙溪街區的海山餅舖、打鐵店、三忠廟以及周邊長安街、泰昌街、東榮街、渡船頭等，再加上雙溪八景：南天花苑、蝠山遠眺、苕谷觀瀑、蘭溪消夏、貂山春色、聖寺鐘聲、嶺頭觀日、虎豹清潭，在在都說明了雙溪的魅力。

行走淡蘭古道上，除了有著馬偕博士百年前的鍾情與加持，田頭田尾水頭水尾世代伴著居民四季更替的土地公，也默默地守護著這片靜好美地。祈願更多友善大地、山林與步道的你我，一起守護，讓淡蘭古道成為我們共有的記憶、文化與資產。

167

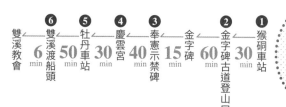

路程規劃
&
路程時間

雙溪教會 — 6 min — 雙溪渡船頭 — 50 min — 牡丹車站 — 30 min — ④慶雲宮 — 40 min — ③奉憲示禁碑 — 15 min — 金字碑 — 60 min — ②金字碑古道登山口 — 30 min — ①猴硐車站

2 STOP 金字碑古道登山口

過了淡蘭橋就是金字碑古道登山口。時任臺灣總兵的劉明燈於清同治六年（一八六七年）有感於三貂嶺地勢高聳險峻難行，而於途中山壁題詩、並以金箔黏貼碑文與碑龕而得名。

1 STOP 猴硐車站

猴硐保存大量煤礦遺址，是煤礦生態博物園區。

4 STOP 慶雲宮(定福)

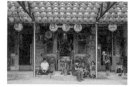

慶雲宮主祀玉皇大帝，離開金字碑古道後，建議於此稍做歇息。

3 STOP 奉憲示禁碑

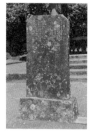

立於清咸豐元年（一八五一年）。因當時山民燒林開墾，往來旅人受日曬所苦，三貂堡鄉紳因此向官署請命，示憲禁止濫墾，並規定道路兩旁須留三丈（約九點六公尺）禁止砍伐，並由鄉紳捐資於三貂嶺頂立碑，此碑也被譽為最早的環保碑文。

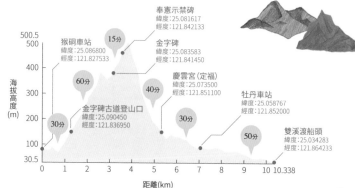

海拔高度(m)

奉憲示禁碑
緯度：25.081617
經度：121.842133

猴硐車站
緯度：25.086800
經度：121.827533

金字碑
緯度：25.083583
經度：121.841450

慶雲宮(定福)
緯度：25.073500
經度：121.851100

金字碑古道登山口
緯度：25.090450
經度：121.836950

牡丹車站
緯度：25.058767
經度：121.852000

雙溪渡船頭
緯度：25.034283
經度：121.864233

15分　60分　40分　30分　30分　50分

距離(km)

6 STOP 雙溪渡船頭

雙溪因兩溪（平林溪、牡丹溪）匯流而名之，匯流處曾為船運渡口。

5 STOP 牡丹車站

牡丹車站目前為無人管理的區間小站，設計建造時為降緩火車行駛的坡度，規劃了一個一百二十度的彎月形的車道，是全臺灣最彎曲的車站。

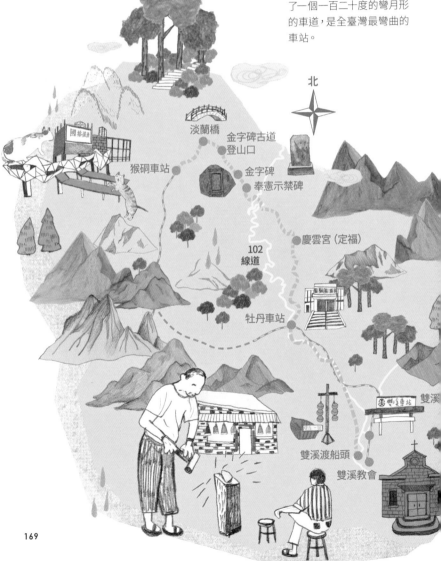

北

淡蘭橋
金字碑古道
登山口
猴硐車站
金字碑
奉憲示禁碑
慶雲宮（定福）
102
線道
牡丹車站
雙溪
雙溪渡船頭
雙溪教會

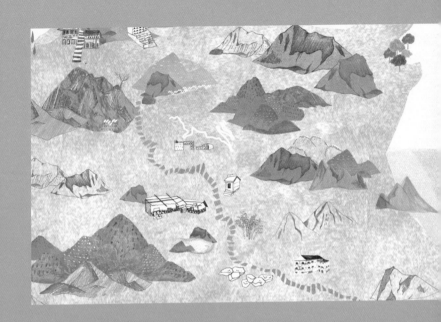

chapter

5

淡蘭古道的
手作步道

第 五 章

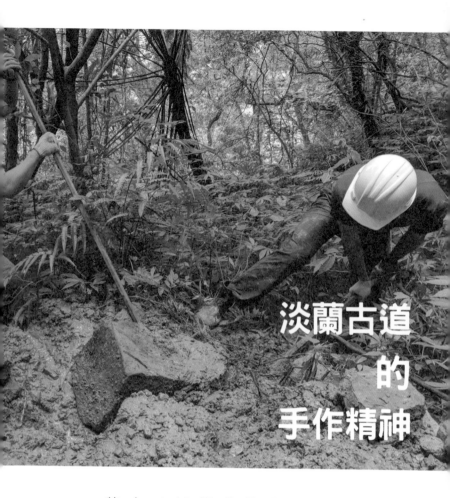

淡蘭古道
的
手作精神

何謂手作步道

　　手作步道的定義，從字義上看為「以人力方式運用非動力工具輔助進行步道施作，使步道降低對生態環境與歷史空間的擾動，以增進步道的永續性」。手作步道理念之提出，乃是基於環境倫理，是一種有別於過度依賴重機具的步道發包工程與民間自力以廢料營造步道的方式，使用簡單的工具、就地取材，透過志工參與、眾人合力，以符合周邊自然環境與文史特色的手作工法、維護及修復步道。

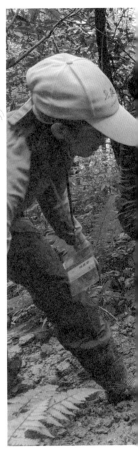

手作步道不僅只是施作層次，而要從事前規劃開始，順應步道所在地的氣候、地質、生態等環境特性，考量人文歷史脈絡、使用者特性與兼顧棲地整體性，結合傳統工藝、在地知識與專業知能進行因地制宜的「適切設計」；重視軟體與服務，減少不必要的硬體，使步道與周遭景觀相融合，施作減少外來材料在能量與資源的損耗，善用現地特性的材料；更重要的是，為確保步道具備一定彈性能因應大自然的變化，又能保持一定程度的穩定性，更需重視民主對話的過程，與多元的非政府部門展開多樣的合作，以建立手作步道重常態維護體系。

淡蘭古道的傳統工法

先民長時間與當地環境互動，就地取材解決問題、滿足需求的工法就是手作步道，於今日行走淡蘭沿線，常民住家的石頭厝、梯田的砌石駁坎、引水灌溉的水圳、翻越陡坡的砌石階梯等，處處都是和自然相融的技藝智慧，又呈現出不同微環境的差異與豐富多樣。

尤其小小樸實的石造土地公廟是聚落所在的線索，也是祭祀圈的居民共同的精神寄託。傳統工法的傳承與文化習俗的制度相關，每年二月初二、八月十六土地公生日時，家家戶戶都要派出壯丁維護山路與公共空間，然後酬神「吃福」，並且擲筊選出下一年的「爐主」，年復一年。家戶都有「自掃門前雪」的責任範圍，發

現小問題就能即時修復，因而使古道常保通暢、經久耐用，鄰里也因此維繫著緊密的關係。要能重現淡蘭百年山徑，不只要延續傳統工法，也要能重建當代社會動手參與公共空間維護的制度。

百年手工築路的傳承——崩山坑古道

崩山坑古道坐落於《噶瑪蘭廳志》中「蘭入山孔道」路徑上，連接柑腳及泰平。對泰平聚落而言，這條通往柑腳的路是承載著先民的生活記憶與築路智慧，直到一九八七年雙泰產業道路開闢後被取代，走入歷史，變成古道。在重現淡蘭百年的行動中，全線將以古法手作方式，由志工、公私協力及在地居民的力量進行修復，成為第一條淡蘭手作步道示範點。

174

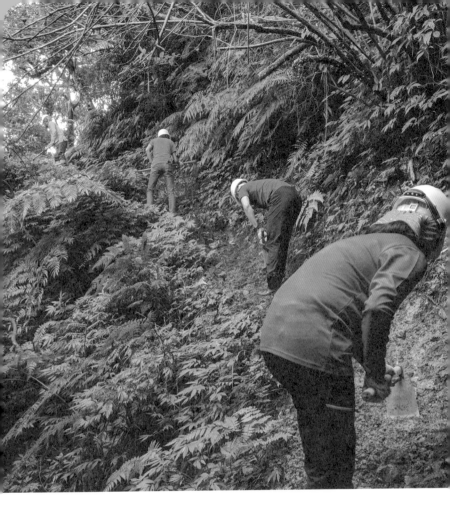

淡蘭古道 北路

撰文攝影	古庭維、白欽源、吳杉榮、吳雲天、周倩仔、周聖心、官廷霖、徐銘謙、楊世成、楊智仁、楊庭宜、簡淑慧、謝佑欣等
主　　編	徐惠雅
視覺設計	種籽設計
淡蘭古道示意圖	傑利小子漫畫工作室

策　　畫	新北市政府
總策畫	侯友宜
策畫召集	張其強
審查委員	廖泫銘、黃清琦、廖英杰、翁佳音、江啟祥
行政執行	林崇智、王國振、余雅芳、徐世正、陳靜芳、章世政、章良、林楨理、蔡雅雯、賴嘉豐、吳佩諭、吳軒穎、李珉愷、林桂芳、林琬柔、馬融、張慈恬、許義男、連惟瑤、郭孝章、郭馨筠、馮光齊、黃韻潔、溫語嫣、詹修銘、蔡佳爭、蔡宗和、鄭大成、穆邦妮、謝孝宗、謝惠玲、蘇瑞雯

發行人	陳銘民
發行所	晨星出版有限公司
	台中市 407 工業區 30 路 1 號
	TEL: 04-23595820　FAX：04-23550581
	行政院新聞局局版台業字第 2500 號

法律顧問	陳思成律師
初　　版	西元 2019 年 05 月 10 日
初版五刷	西元 2021 年 09 月 20 日

讀者服務專線	TEL：02-23672044 / 04-23595819#230
	FAX：02-23635741 / 04-23595493
	E-mail：service@morningstar.com.tw
網路書店	http://www.morningstar.com.tw
郵政劃撥	15060393（知己圖書股份有限公司）
印刷	上好印刷股份有限公司

定價 450 元
ISBN 978-986-443-838-9
GPN 1010800353
Published by Morning Star Publishing Inc.
Printed in Taiwan
版權所有 翻印必究
（如有缺頁或破損，請寄回更換）

國家圖書館出版品預行編目（CIP）資料

淡蘭古道-北路　/ 臺灣千里步道協會、古庭維、白欽源、吳雲天等　合著 – 初版 – 臺中市：晨星，2019.05

面；公分（台灣地圖：045）
ISBN　978-986-443-838-9(精裝)

1. 登山 2. 人文地理 3. 臺灣
992.77　　　　　　　　　107023534